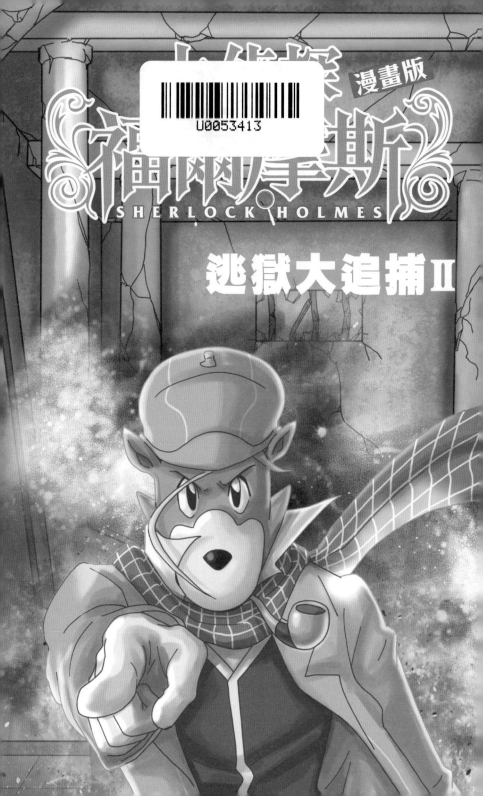

登場人物介紹

華生

曾是軍醫，為人善良又樂於助人，是福爾摩斯查案的最佳拍檔。

福爾摩斯

居於倫敦貝格街221號B。精於觀察分析，知識豐富，曾習拳術，又懂得拉小提琴，是倫敦著名的私家偵探。

愛麗絲

房東太太親戚的女兒，為人牙尖嘴利，連福爾摩斯也怕她三分。

小兔子

扒手出身，少年偵探隊的隊長，最愛多管閒事，是福爾摩斯的好幫手。

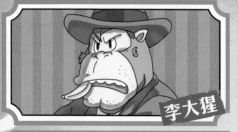

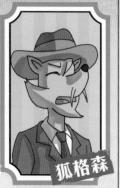

李大猩

狐格森

蘇格蘭場的孖寶警探，愛出風頭，但查案手法笨拙，常要福爾摩斯出手相助。

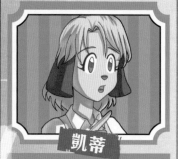

凱蒂

馬奇的女兒，於一年前結了婚。

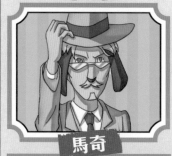

馬奇

曾在鐵壁監獄服刑的騙子，現已獲釋並改過自新。

案件發生地點

鐵壁

守衛深嚴，專門囚禁重犯的監獄。

刀疤熊

被判終身監禁的囚犯老大，正在鐵壁監獄服刑。

大偵探福爾摩斯 漫畫版

SHERLOCK HOLMES

CONTENTS 逃獄大追捕 II

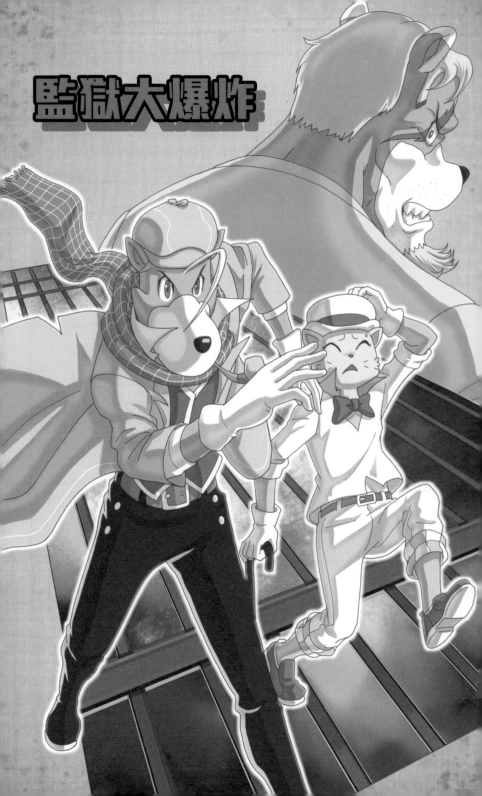

監獄大爆炸

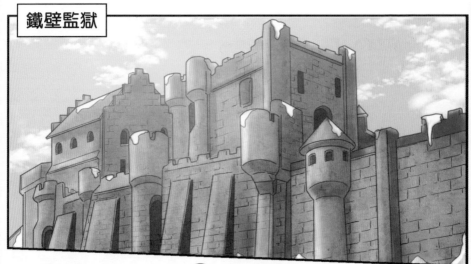

老大，接住！

啪!!

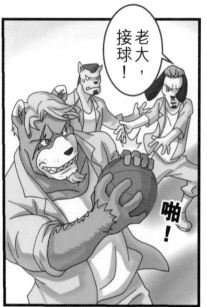

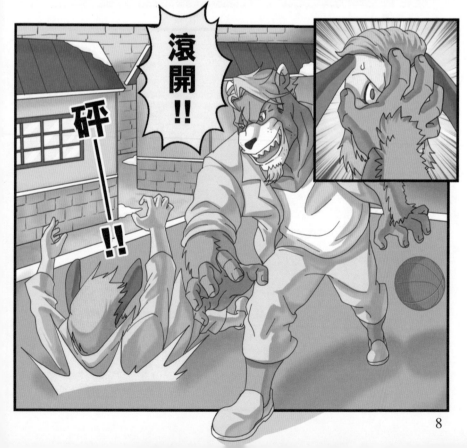

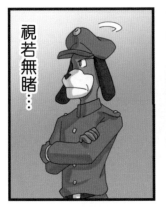

視若無睹⋯

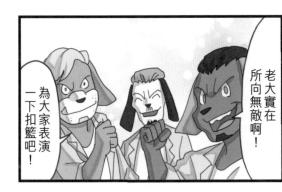

為大家表演一下扣籃吧!

老大實在所向無敵啊!

嚓—

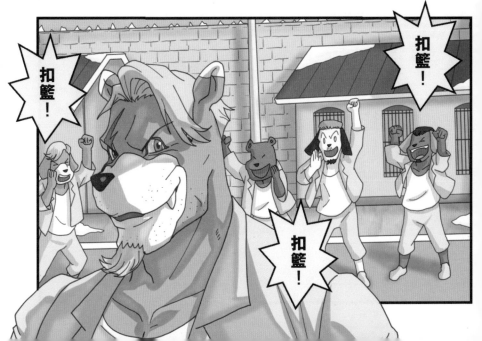

扣籃!

扣籃!

扣籃!

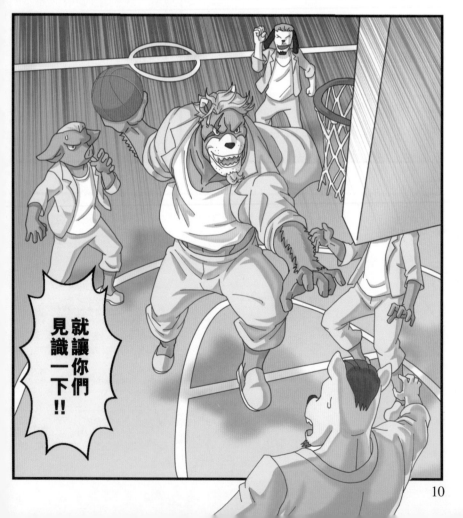

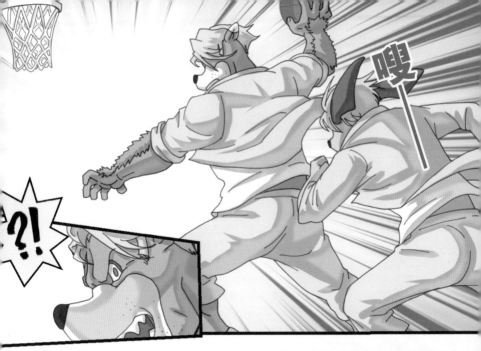

是誰...？

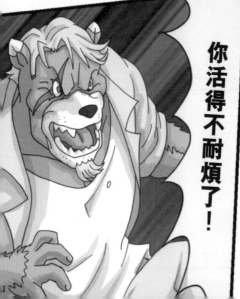
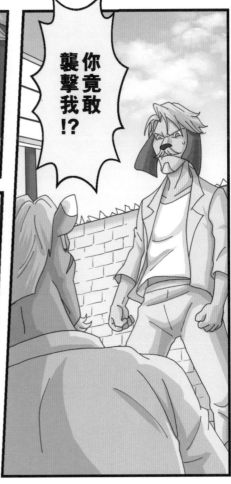

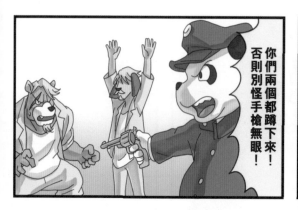

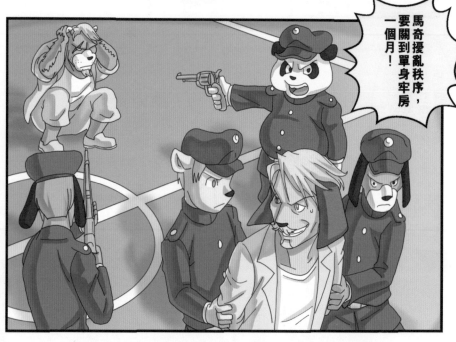

老大！我打探到：…

兩天後

原來如此！他就是要關進單身牢房，搶先我一步越獄！

……

馬奇好像越獄了！

獄長身旁那幾個是蘇格蘭場的人，一定是來追捕馬奇的。

我一定要逃出去，把他碎屍萬段！

馬奇那個臭騙子，竟破壞了我的逃獄大計！

看那大個子的眼神，就知道他殺人不眨眼。

*有關馬奇逃獄的經歷，請參閱《大偵探福爾摩斯 逃獄大追捕》小說版及漫畫版！

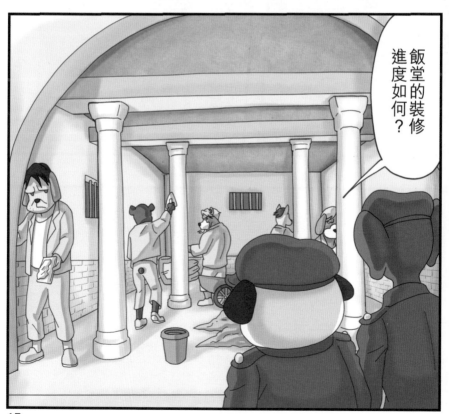

……

獄長來視察了，你們別偷懶！

我到處看看。

還有多少天才完工？

今天開始為牆壁批灰，我想還需要一星期吧。

是！

你們兩個守着門口。

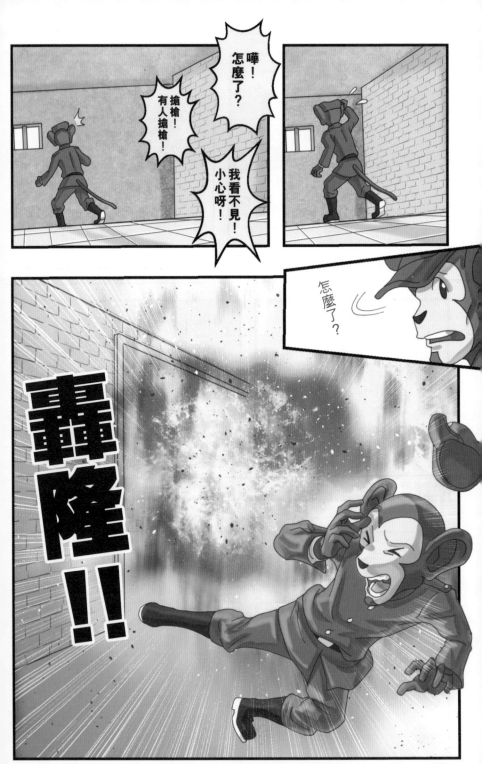

20

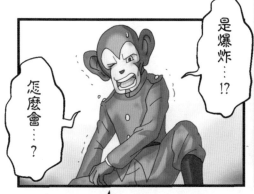

是爆炸…!?

怎麼會…?

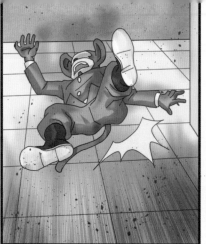

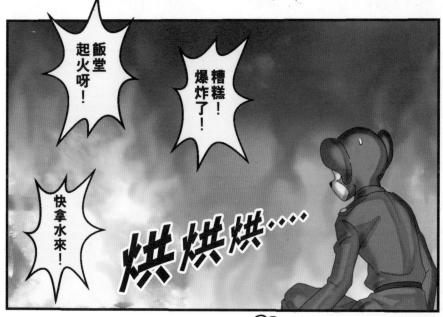

飯堂起火呀!

糟糕!爆炸了!

快拿水來!

烘烘烘⋯⋯

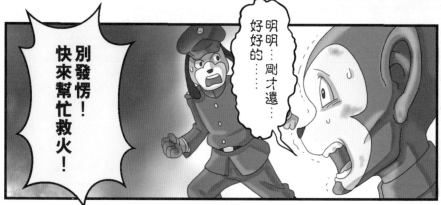

別發愣!快來幫忙救火!

明明…剛才還好好的…

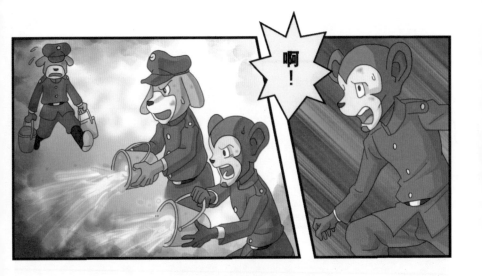
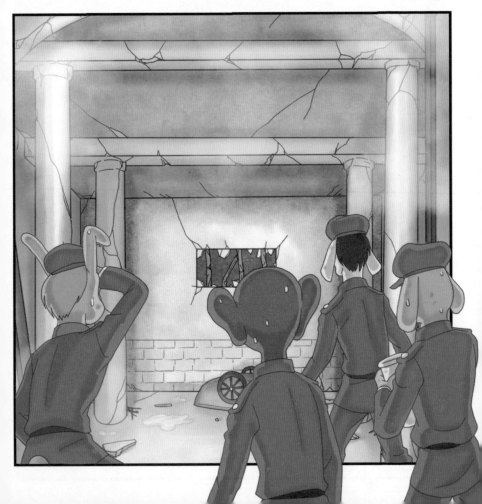

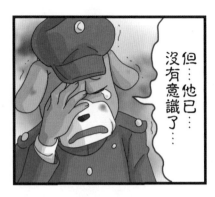

但…他已沒有意識了…

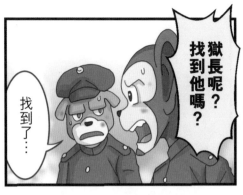

獄長呢？找到他嗎？

找到了…

醫院

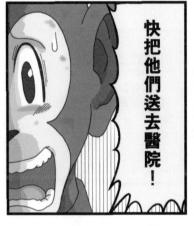

快把他們送去醫院！

很遺憾…

醫生！傷者情況如何？

鳴…獄長…

怎會…

他們被送來時已死了,我們也無能為力。

好的…

為了分辨他們的身份,請你們去認屍吧。

一共九個人。

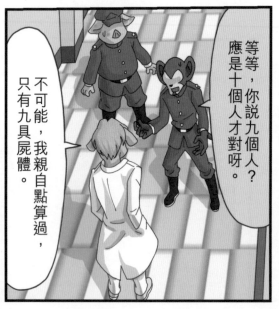

等等,你說九個人?應是十個人才對呀。

不可能,我親自點算過,只有九具屍體。

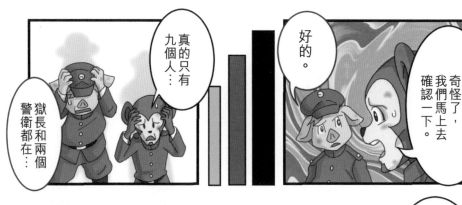

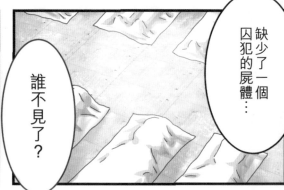

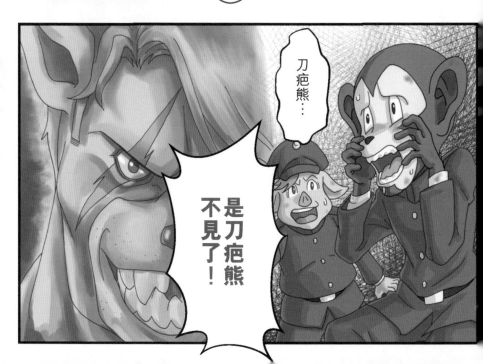

爆炸現場大探索!!

鐵壁監獄的爆炸現場一片凌亂,當中似乎隱藏了一些蛛絲馬跡!你能在福爾摩斯趕來前,先找出5處不同的地方嗎?

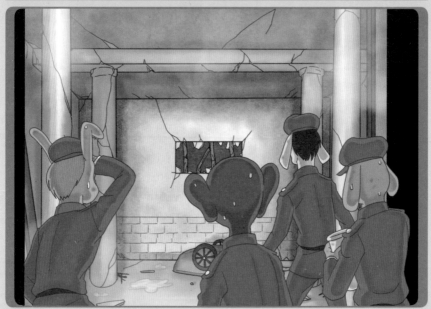

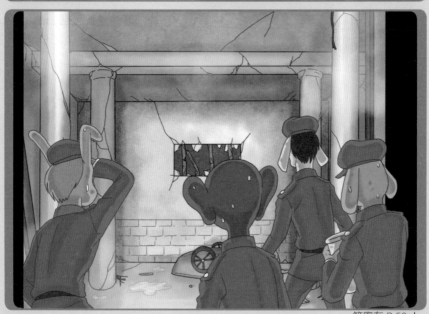

答案在 P.50!

鐵壁搜查

貝格街

悶死了，怎會整個月都沒生意。

呵欠

是嗎？

哎呀，我這個月也只有十多個病人……

別擔心，這幾天乍暖還寒，很快就有大量感冒患者來找你了。

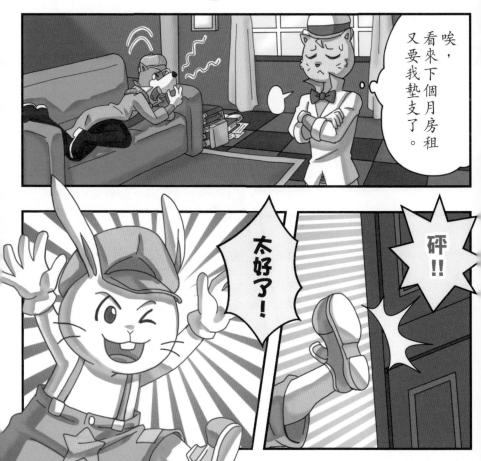

唉，看來下個月房租又要我墊支了。

太好了！

砰!!

不！不！

什麼太好了？
有客人找我
查案嗎？

是愛麗絲
找你！

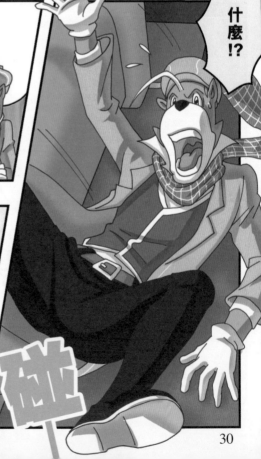

什麼!?

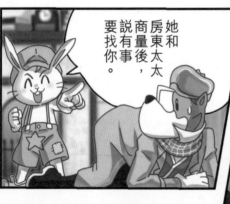

她和房東太太
商量後，
說有事
要找你。

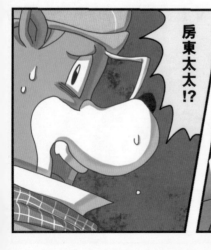

房東太太!?

碰

30

你說我去了愛爾蘭查案,千萬別說我在家。

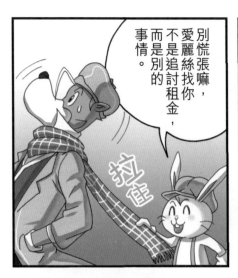

別慌張嘛,愛麗絲找你,不是追討租金,而是別的事情。

嗱嗱

拉住

別騙人,一定是房東太太委託她追收上個月的房租!

你明明說過已交給房東太太了呀。

什麼?你上個月還未交租?

那……只是隨便說說罷了。緩兵之計嘛……

福爾摩斯先生。

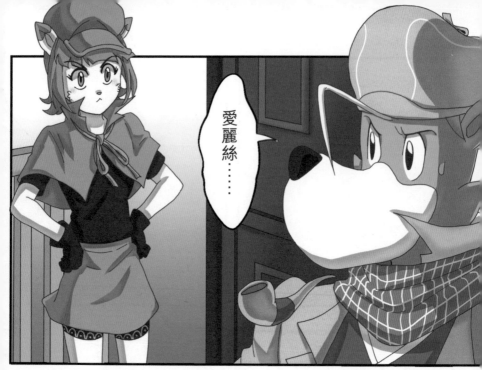

愛麗絲……

什麼煙花匯演?

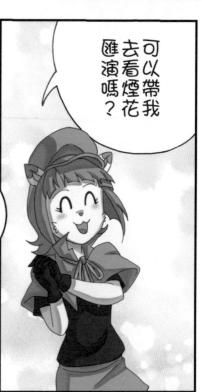

可以帶我去看煙花匯演嗎?

過兩天有煙花匯演,但房東太太沒空,所以叫你帶我們去。

你不是來……追收房租的嗎?

32

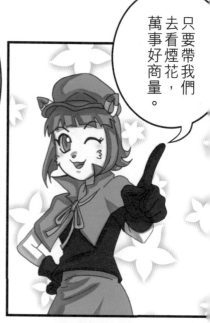

只要帶我們去看煙花，萬事好商量。

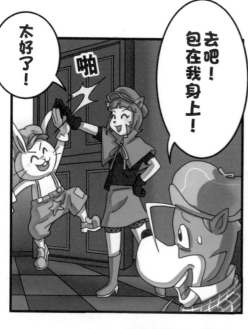

太好了！

去吧！包在我身上！

啪

為了慶祝維多利亞女皇生日呀！

你連這個也不知道？

為什麼會有煙花匯演？

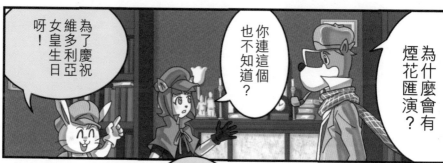

煙花只是燃燒金屬粉末的化學現象。

對我來說沒什麼好看。

連這件倫敦的大事也沒聽說過，你果然對查案以外的事都不感興趣呢。

但一想到只是化學現象，就不覺得是什麼了。

可是煙花好漂亮啊。

不准笑！

是！

哎呀，一點浪漫情懷也沒有，怪不得找不到女朋友啦。

有電報怎麼不馬上拿出來！真胡鬧。

對了……報告長官，有電報給你！

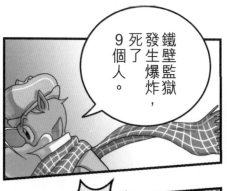

鐵壁監獄發生爆炸，死了9個人。

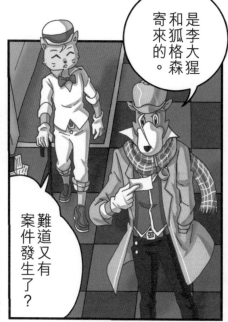

是李大猩和狐格森寄來的。

難道又有案件發生了？

啊！

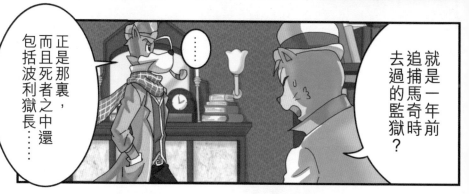

就是一年前追捕馬奇時去過的監獄？

正是那裏，而且死者之中還包括波利獄長……

……

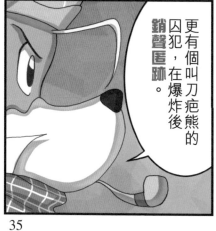

更有個叫刀疤熊的囚犯，在爆炸後**銷聲匿跡**。

那個盡職盡責的獄長竟然……實在太不幸了。

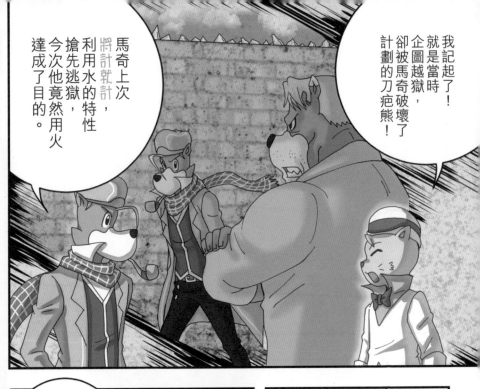

我記起了！就是當時企圖越獄，卻被馬奇破壞了計劃的刀疤熊！

馬奇上次將計就計利用水的特性搶先逃獄，今次他竟然用火達成了目的。

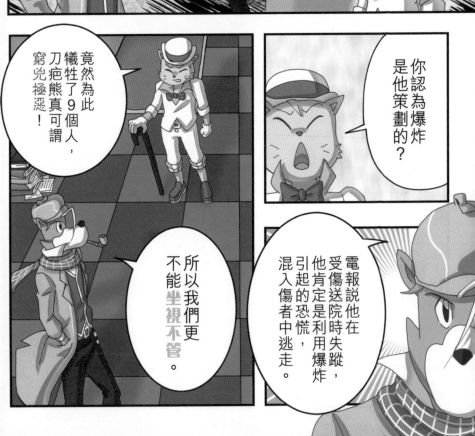

你認為爆炸是他策劃的？

竟然為此犧牲了9個人，刀疤熊真可謂窮兇極惡！

所以我們更不能坐視不管。

電報說他在受傷送院時失蹤，他肯定是利用爆炸引起的恐慌，混入傷者中逃走。

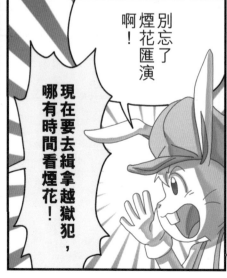

咔嚓

鐵壁監獄

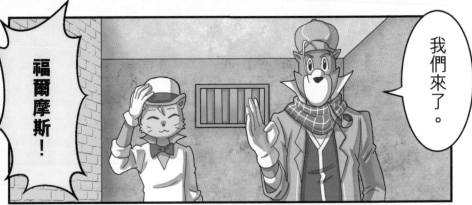

福爾摩斯！

我們來了。

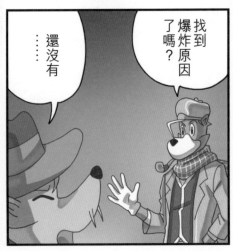

找到爆炸原因了嗎？

……還沒有

共死了9個人，真慘。

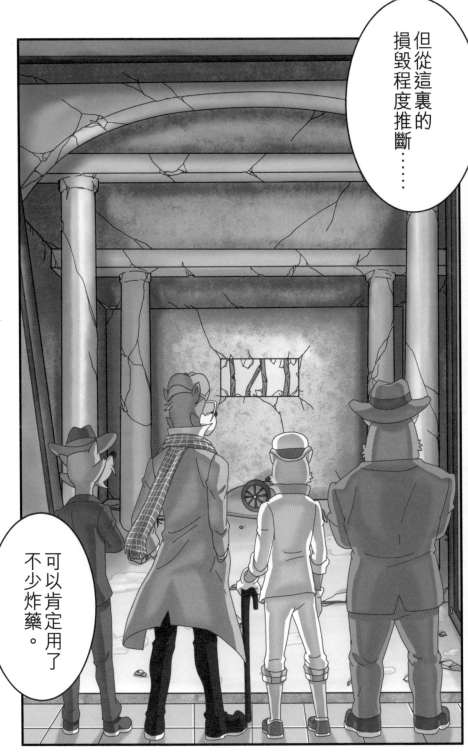

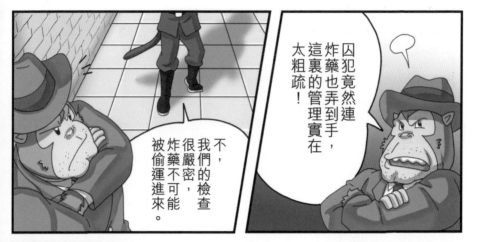

囚犯竟然連炸藥也弄到手，這裏的管理實在太粗疏！

不，我們的檢查很嚴密，炸藥不可能被偷運進來。

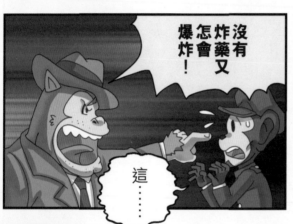

沒有炸藥又怎會爆炸！

這……

是瘦皮猴！

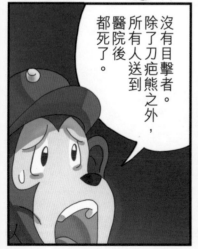

沒有目擊者。除了刀疤熊之外，所有人送到醫院後都死了。

爆炸發生時有目擊者嗎？

40

原來如此，那麼……

那麼，傷者被救出來時有說過什麼嗎？

沒有，他們被抬出火場時都沒有反應了……

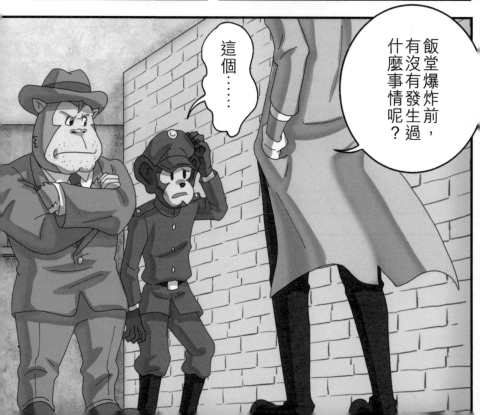

飯堂爆炸前，有沒有發生過什麼事情呢？

這個……

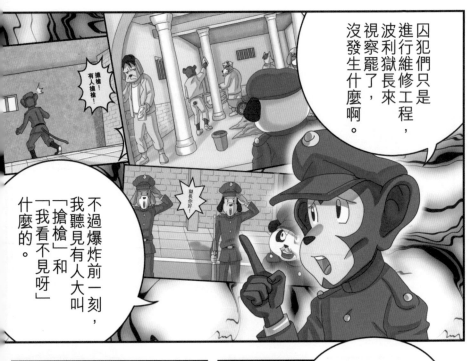

囚犯們只是進行維修工程，波利獄長來視察罷了，沒發生什麼啊。

搶槍！有人搶槍！

獄長您好

不過爆炸前一刻，我聽見有人大叫「搶槍」和「我看不見呀」什麼的。

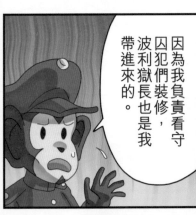

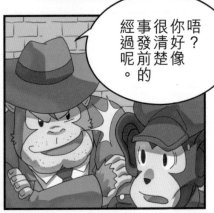

因為我負責看守囚犯們裝修，波利獄長也是我帶進來的。

唔？你好像很清楚事發前的經過呢。

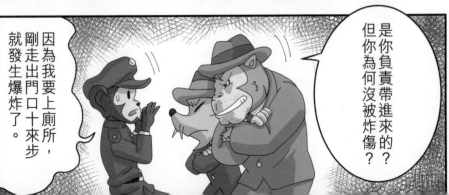

因為我要上廁所，剛走出門口十來步，就發生爆炸了。

是你負責帶進來的？？但你為何沒被炸傷？

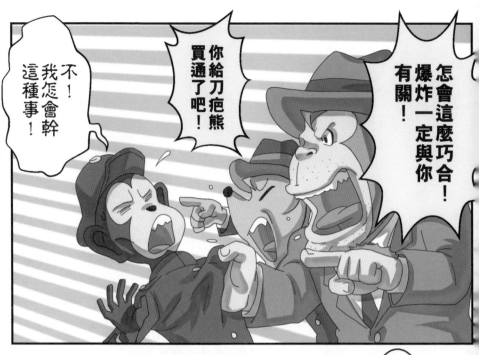

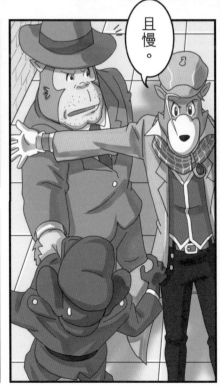

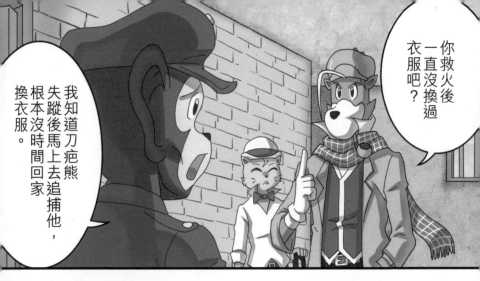

你救火後一直沒換過衣服吧？

我知道刀疤熊失蹤後馬上去追捕他，根本沒時間回家換衣服。

我被一陣熱風擊中，打了幾個跟頭才停下來。

你說爆炸前只踏出門口十來步，一定有被衝擊波擊中吧！

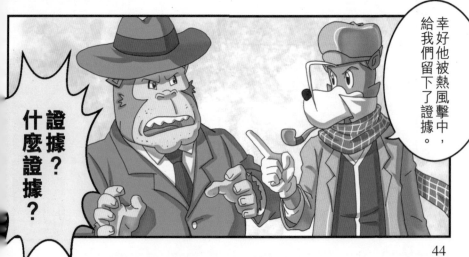

幸好他被熱風擊中，給我們留下了證據。

證據？什麼證據？

44

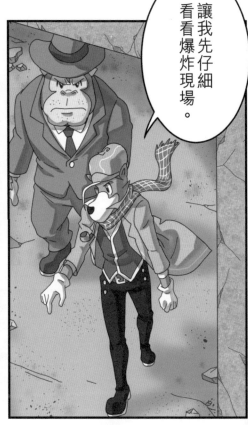

讓我先仔細看看爆炸現場。

繩子⋯⋯？

⋯⋯⋯⋯

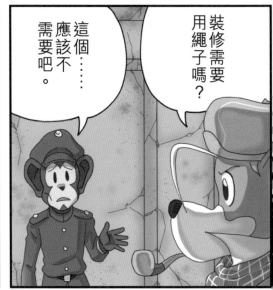

裝修需要用繩子嗎？

這個⋯⋯應該不需要吧。

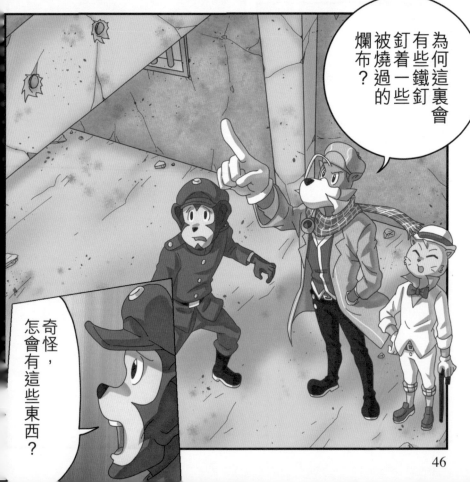

46

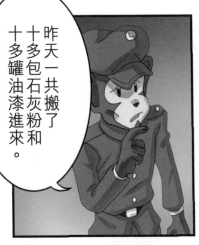

昨天一共搬了十多包石灰粉和十多罐油漆進來。

為牆壁批灰，之後會掃油漆。

昨天其實是進行什麼工程？

他們一個在那裏，另一個在那裏……

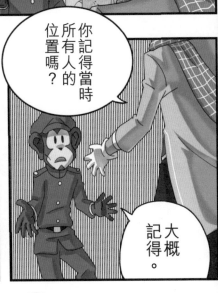

你記得當時所有人的位置嗎？

大概記得。

是這樣吧？

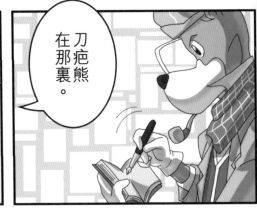

刀疤熊在那裏。

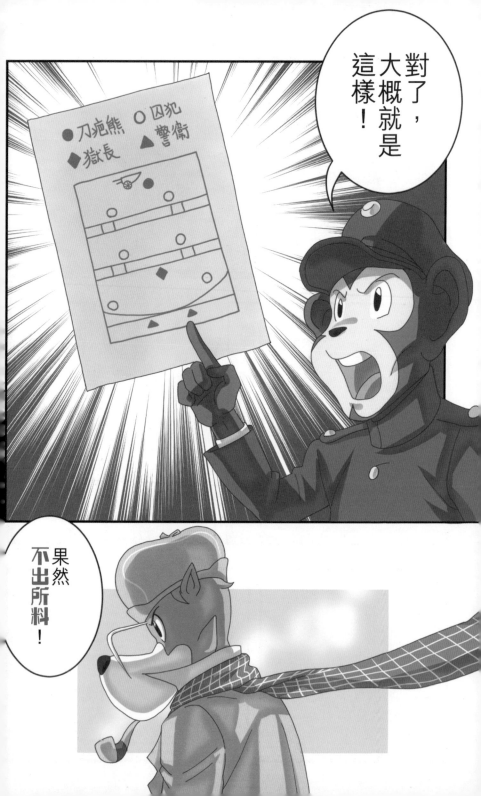

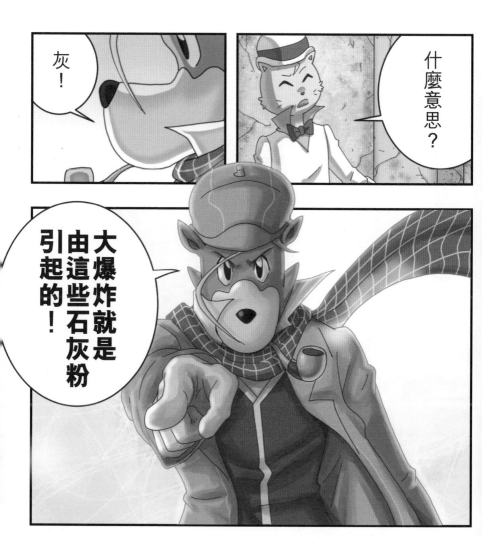

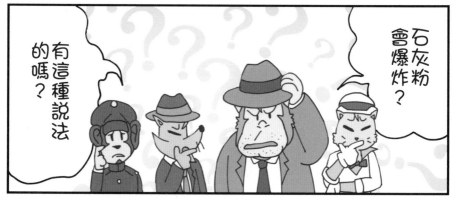

爆炸現場大探索!!

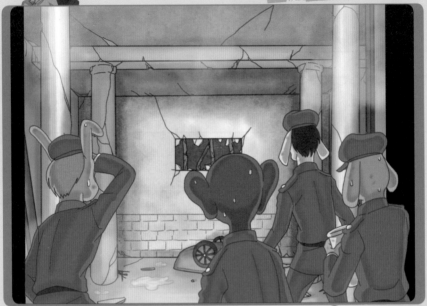

答案

我花3分鐘就全找出來了，你呢？

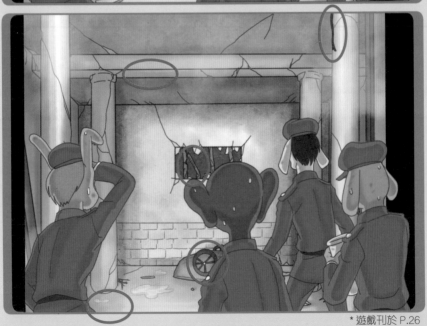

* 遊戲刊於 P.26

馬奇的決心

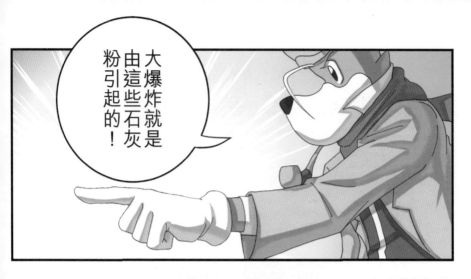

大爆炸就是由這些石灰粉引起的！

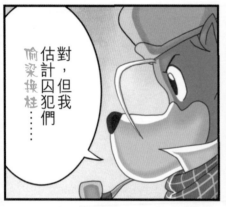

對，但我估計囚犯們偷梁換柱……

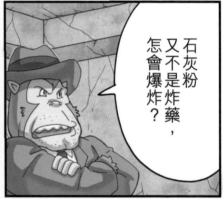

石灰粉又不是炸藥，怎會爆炸？

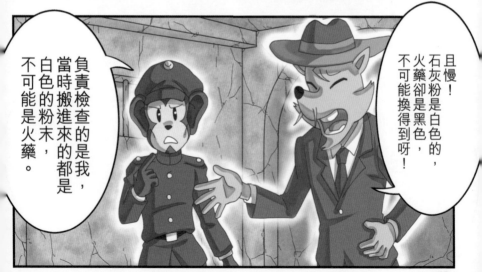

且慢！石灰粉是白色的，火藥卻是黑色，不可能換得到呀！

負責檢查的是我，當時搬進來的都是白色的粉末，不可能是火藥。

52

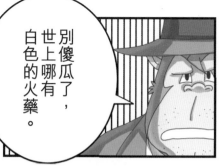

別傻瓜了，世上哪有白色的火藥。

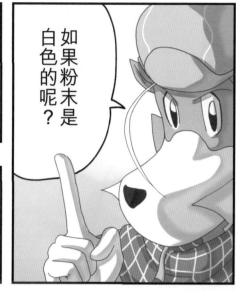

如果白色粉末是的呢？

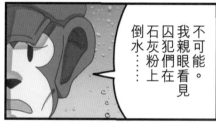

不可能。我親眼看見囚犯們在石灰粉上倒水……

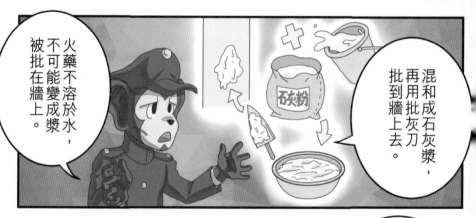

火藥不溶於水，不可能變成漿，被批在牆上。

混和成石灰漿，再用批灰刀批到牆上去。

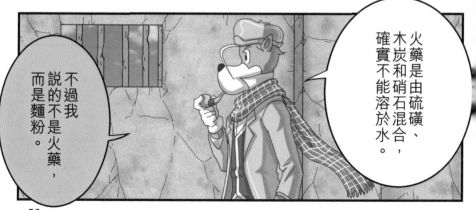

不過我說的不是火藥，而是麵粉。

火藥是由硫磺、木炭和硝石混合，確實不能溶於水。

53

福爾摩斯，你可否解釋清楚麵粉怎樣引起爆炸？

你的拍檔是否病得頭腦也不清醒了？

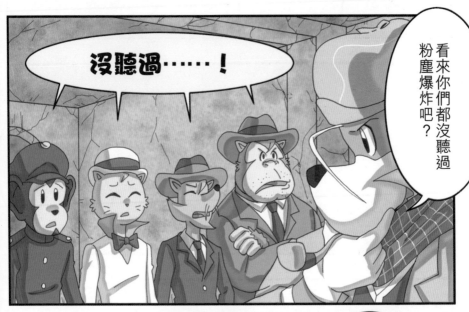

沒聽過⋯⋯！

看來你們都沒聽過粉塵爆炸吧？

粉塵爆炸？那究竟是什麼？

可是石灰粉不可以燃燒啊。

簡單來說，在容易產生可燃粉末的地方，當可燃粉末達到一定條件下，遇上明火，就會發生爆炸了。

沒錯，所以他們偷梁換柱，換成了可燃性很高的麵粉。

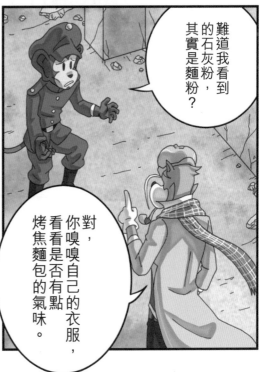

難道我看到的石灰粉，其實是麵粉？

對，你嗅嗅自己的衣服，看看是否有點烤焦麵包的氣味。

嗅嗅

！

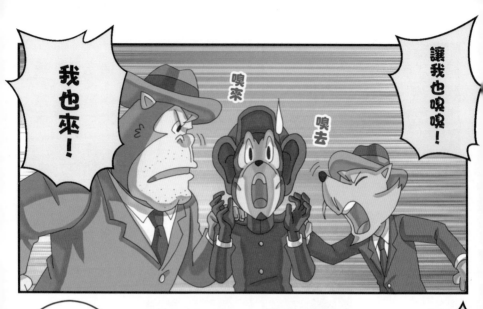

衝擊波把烤焦的麵粉吹到他身上,才留下了證據。

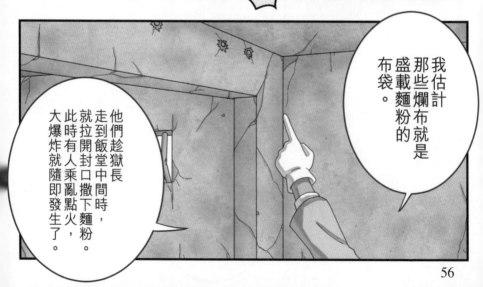

我估計那些爛布就是盛載麵粉的布袋。

他們趁獄長走到飯堂中間時,就拉開封口撒下麵粉。此時有人乘亂點火,大爆炸就隨即發生了。

可是囚犯們圖謀不軌，警衛會看到並馬上制止呀。

因為他們根本沒有時間制止。

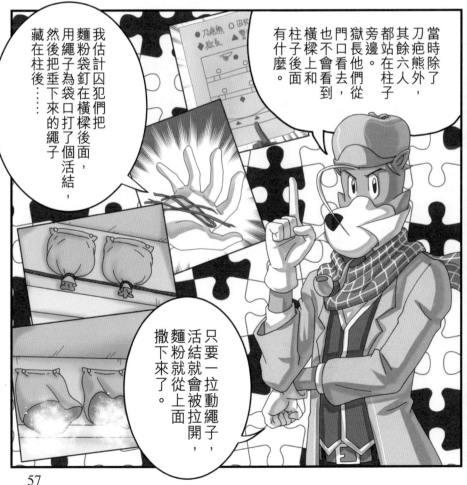

當時除了刀疤熊外，其餘六人都站在柱子旁邊。獄長他們看去，從門口看不會看到，橫樑上和柱子後面有什麼。

我估計囚犯們把麵粉袋釘在橫樑後面，用繩子為袋口打了個活結，然後把垂下來的繩子藏在柱後……

只要一拉動繩子，活結就會被拉開，麵粉就從上面撒下來了。

57

拉動繩子到麵粉撒下不用半秒，獄長他們確實無法及時反應過來。

而且當時視野肯定不清楚，就算有槍在手也無法應付突如其來的場面。

可是囚犯們不可能為了協助刀疤熊越獄而捨己為人吧？

所以瘦皮猴聽到有人大喊「看不見」，就是因為被麵粉阻住了視線。

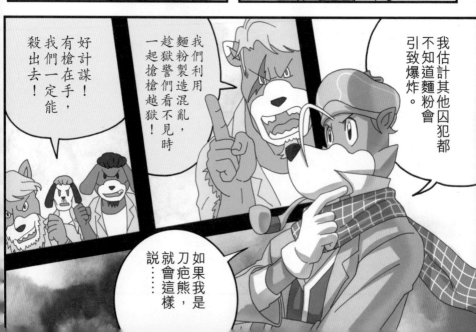

好計謀！有槍在手，我們一定能殺出去！

我們利用麵粉製造混亂，趁獄警們看不見時一起搶槍越獄！

我估計其他囚犯都不知道麵粉會引致爆炸。

如果我是刀疤熊就會這樣說……

囚犯們被蒙在鼓裏，結果賠上了性命⋯⋯

怪不得我當時聽到有人大叫「搶槍」！

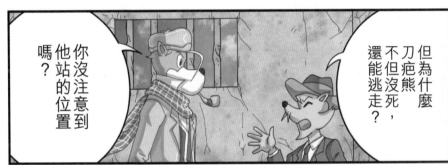

你沒注意到他站的位置嗎？

但為什麼刀疤熊不但沒死，還能逃走？

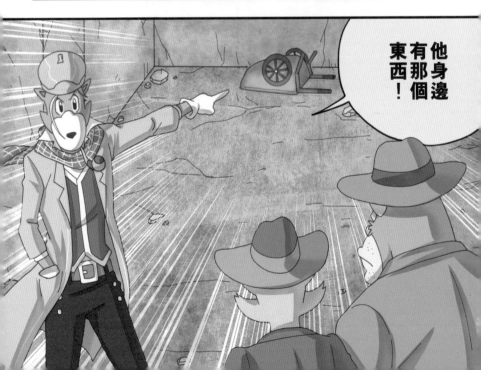

他身邊有那個東西！

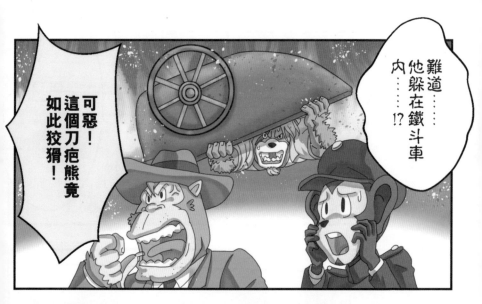

難道⋯⋯他躲在鐵斗車內⋯⋯⁉

可惡！這個刀疤熊竟如此狡猾！

是我沒檢查清楚石灰粉，釀成大禍⋯⋯

何止狡猾，簡直喪盡天良！為了自己逃獄，不理別人生死！

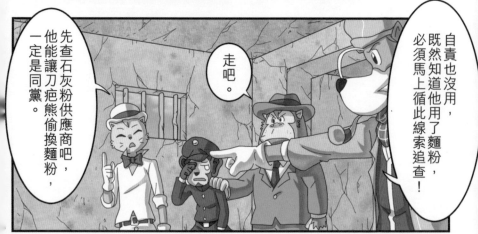

自責也沒用，既然知道他用了麵粉，必須馬上循此線索追查！

先查石灰粉供應商吧，他能讓刀疤熊偷換麵粉，一定是同黨。

走吧。

60

怎樣，有線索嗎？

很可惜，石灰供應商已人間蒸發了。

因為幼滑的麵粉更容易引起粉塵爆炸。

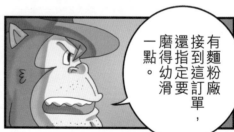

有麵粉廠接到這訂單，還指定要磨得幼滑一點。

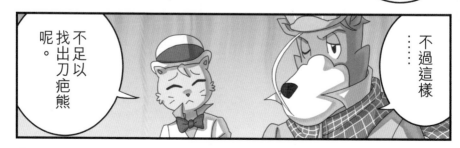

不過這樣……

不足以找出刀疤熊呢。

貝格街

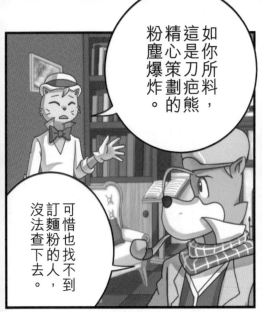

如你所料，這是刀疤熊精心策劃的粉塵爆炸。

可惜也找不到訂麵粉的人，沒法查下去。

喀喀

咔嚓

是哪位？

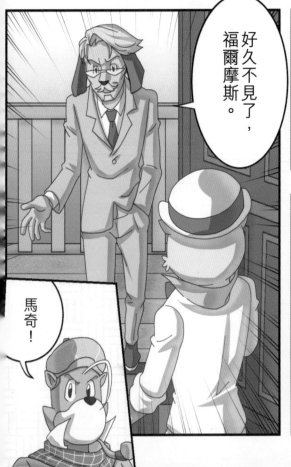

好久不見了，福爾摩斯。

馬奇！

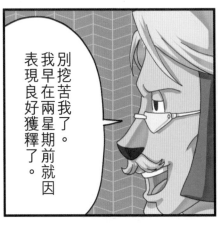

別挖苦我了。我早在兩星期前就因表現良好獲釋了。

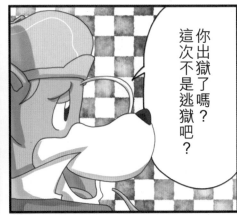

你出獄了嗎？這次不是逃獄吧？

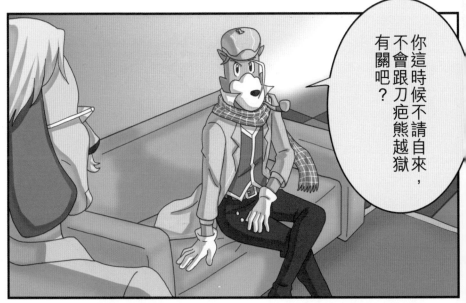

你這時候不請自來，不會跟刀疤熊越獄有關吧？

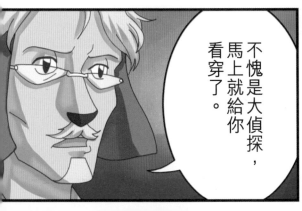

不愧是大偵探，馬上就給你看穿了。

難道他找你麻煩了？

我是想找你幫忙，一起對付他。

自從上次之後，他一直對我懷恨在心。

這次越獄成功後，馬上就來找我麻煩。

你一向神出鬼沒，他是怎樣找到的？

他用的方法⋯⋯

與你當年別無二致。

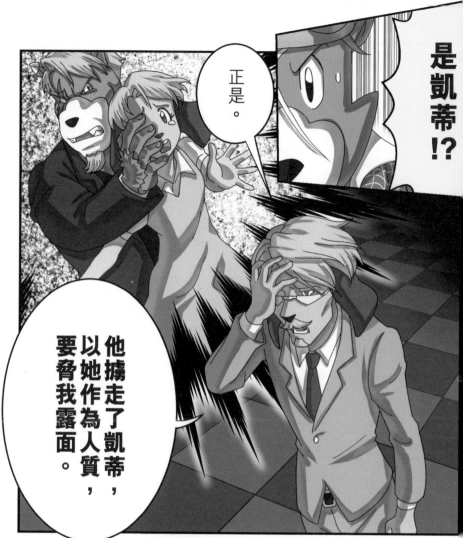

是凱蒂!?

正是。

他擄走了凱蒂，以她作為人質，要脅我露面。

養育凱蒂的是我好友，他已接到刀疤熊通知，要我以一命換一命！

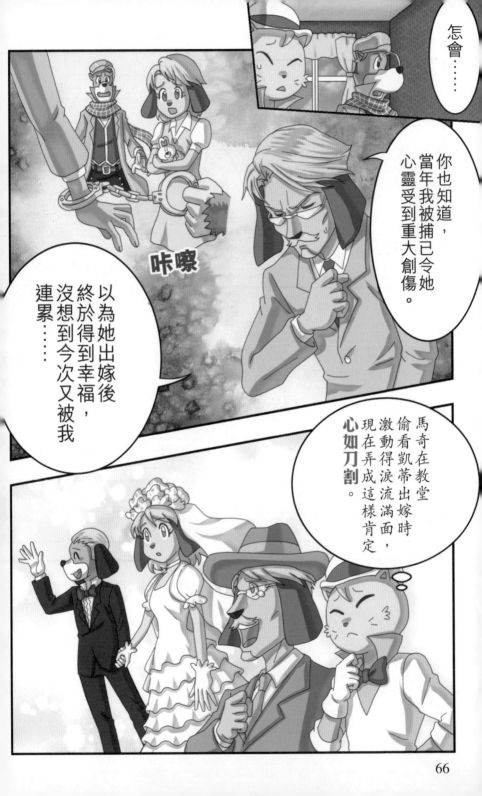

怎會⋯⋯

你也知道，當年我被捕已令她心靈受到重大創傷。

咔嚓

以為她出嫁後終於得到幸福，沒想到今次又被我連累⋯⋯

馬奇在教堂偷看凱蒂出嫁時激動得淚流滿面，現在弄成這樣肯定**心如刀割。**

你無謂自責。救人要緊，刀疤熊有沒有說明如何一命換一命？

我已透過中間人與他談好了。只要我自動獻身，他就會釋放凱蒂。

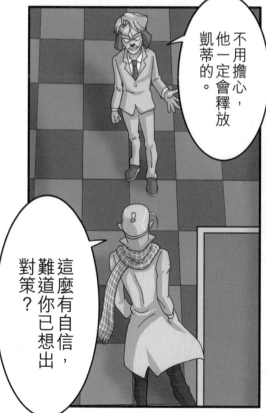

不用擔心，他一定會釋放凱蒂的。

這麼有自信，難道你已想出對策？

但如果他不放人，豈不是賠了夫人又折兵？

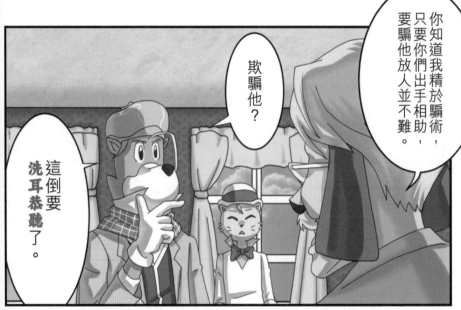

你知道我精於騙術，只要你們出手相助，要騙他放人並不難。

欺騙他？

這倒要洗耳恭聽了。

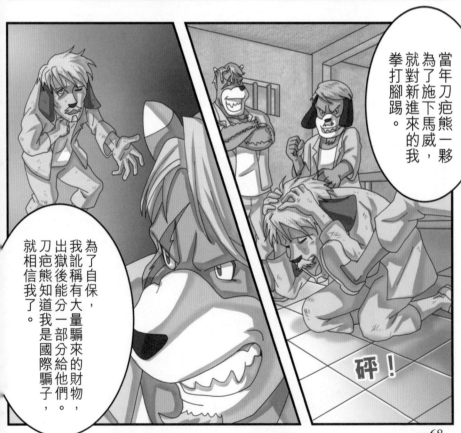

當年刀疤熊一夥為了施下馬威，就對新進來的我拳打腳踢。

為了自保，我訛稱有大量騙來的財物，出獄後能分一部分給他們。刀疤熊知道我是國際騙子，就相信我了。

砰！

68

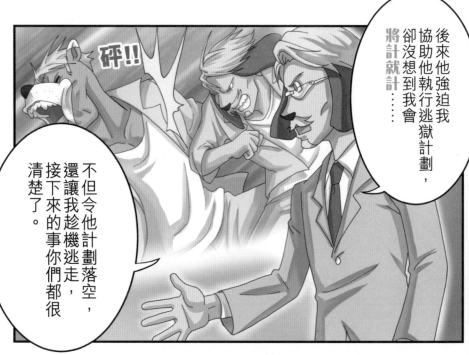

後來他強迫我協助他執行逃獄計劃，卻沒想到我會將計就計……

不但令他計劃落空，還讓我趁機逃走，接下來的事你們都很清楚了。

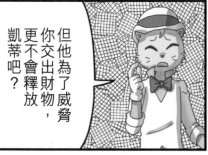

但他為了威脅你交出財物，更不會釋放凱蒂吧？

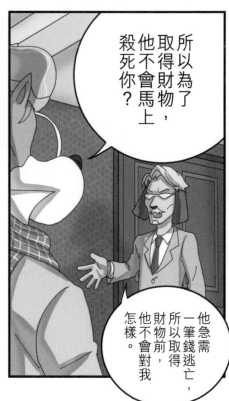

所以為了取得財物，他不會馬上殺死你？

他急需一筆錢逃亡，所以取得財物前，他不會對我怎樣。

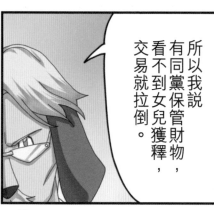

所以我說有同黨保管財物，看不到女兒獲釋，交易就拉倒。

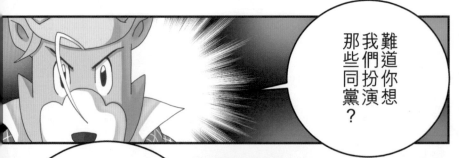

難道你想我們扮演那些同黨？

為了將刀疤熊一夥一網打盡，我想不到更適合的人選。

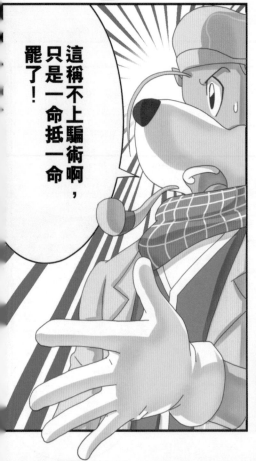

這稱不上騙術啊，只是一命抵一命罷了！

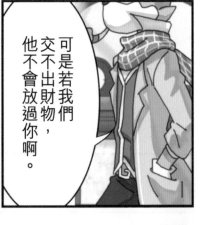

可是若我們交不出財物，他不會放過你啊。

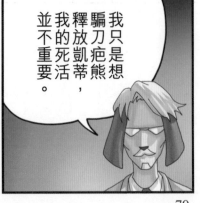

我只是想騙刀疤熊釋放凱蒂，我的死活並不重要。

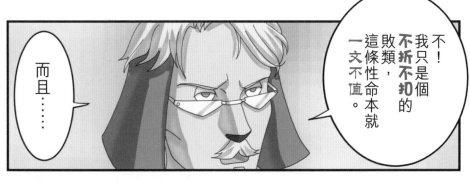

不！我只是個**不折不扣**的敗類，這條性命本就一文不值。

而且……

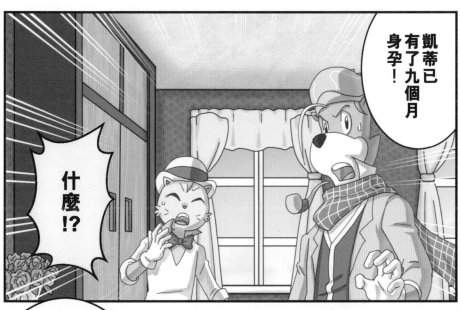

凱蒂已有了九個月身孕！

什麼！？

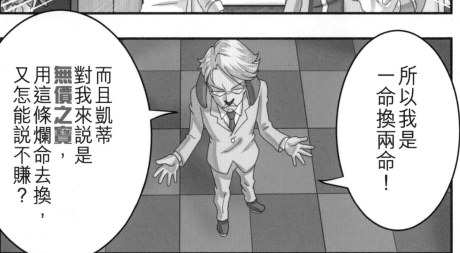

所以我是一命換兩命！

而且凱蒂對我來說是**無價之寶**，用這條爛命去換，又怎能說不賺？

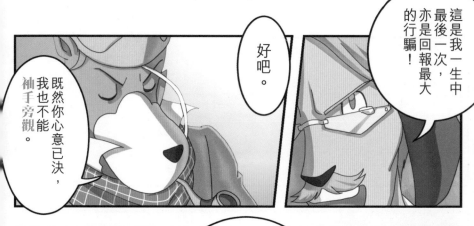

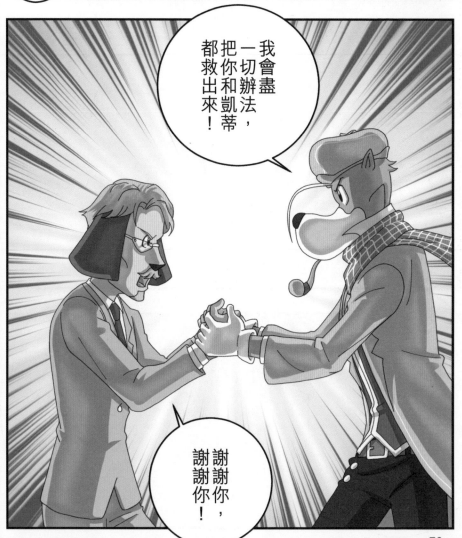

72

追蹤藏參地點

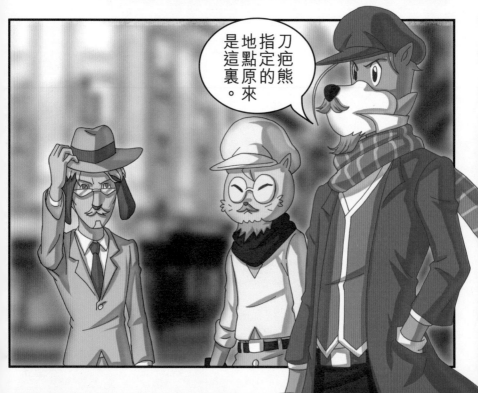

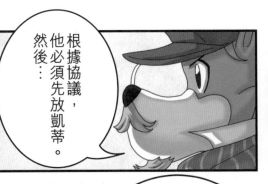

根據協議，他必須先放凱蒂。然後…

話說回來，刀疤熊真精明，竟找到這種地方。

我們明天要到另一處交財物贖你，但因為實際上沒錢，所以要另想辦法救你。

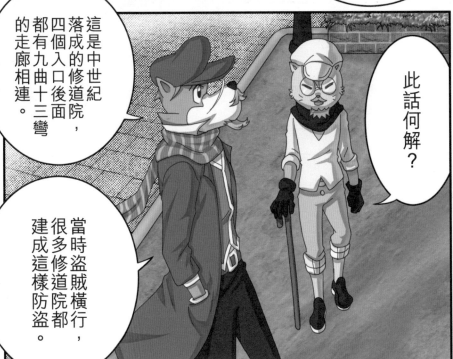

此話何解？

這是中世紀落成的修道院，四個入口後面都有九曲十三彎的走廊相連。

當時盜賊橫行，很多修道院都建成這樣防盜。

別在這裏搜捕啊，救出凱蒂要緊。

別擔心，我明白。

你準備好了嗎？

嗯。

這⋯

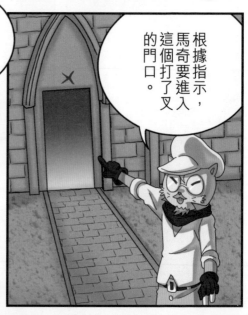

根據指示，馬奇要進入這個打了叉的門口。

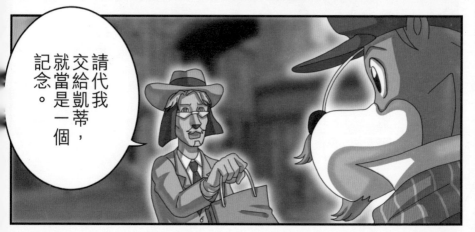

請代我交給凱蒂，就當是一個記念。

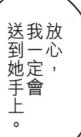

放心，我一定會送到她手上。

咯噔

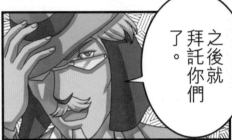

之後就拜託你們了。

馬奇為了女兒，真的視死如歸啊。

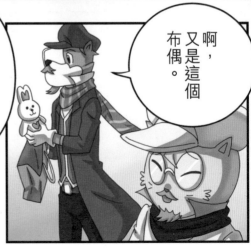

啊，又是這個布偶

馬奇還未入獄前，

每年凱蒂生日，也會送上這款布偶。

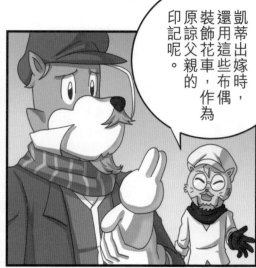

凱蒂出嫁時，還用這些布偶，裝飾花車，作為原諒父親的印記呢。

喀噔

！

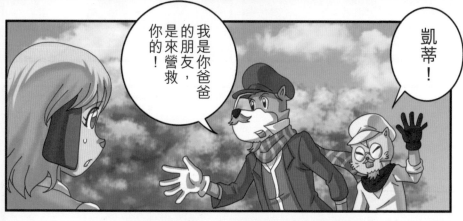

凱蒂！

我是你爸爸的朋友，你是來營救你的！

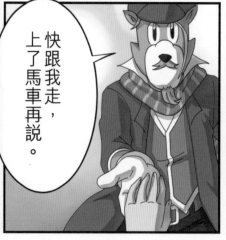

快跟我走，上了馬車再說。

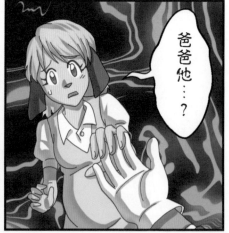

爸爸他⋯？

78

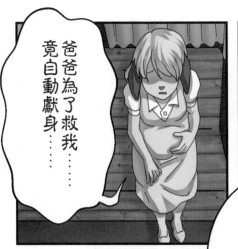

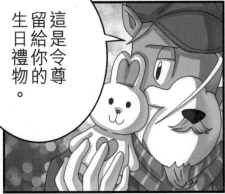

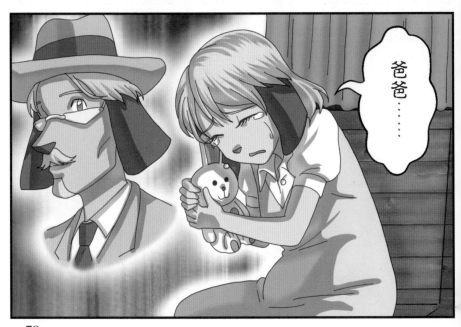

我們要想辦法營救令尊，你必須清楚地回答問題，好嗎？

好的……

你是在哪裏被擄走的？

就在我家附近的米勒菜市場，我突然被蒙上黑色的布袋，然後被押上馬車。

噠噠噠

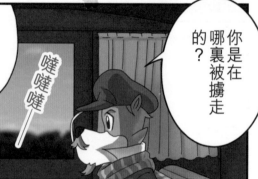

你知道自己在馬車上坐了多久嗎？

大約一個小時吧。

我被押進一間屋子時，偷看了一下手錶。

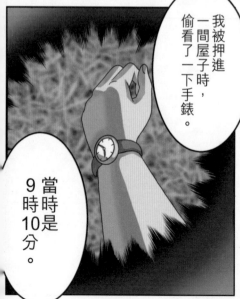

當時是9時10分。

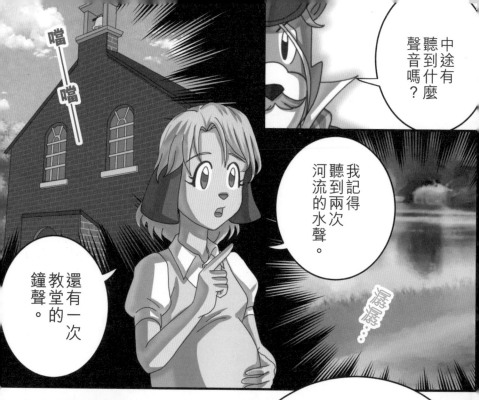

中途有聽到什麼聲音嗎？

噹 噹

我記得聽到兩次河流的水聲。

涼哗……

還有一次教堂的鐘聲。

到底鐘聲屬於哪一間？

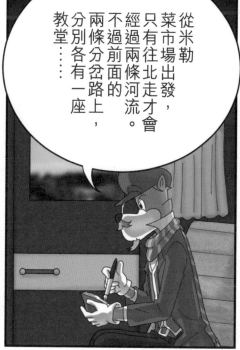

從米勒菜市場出發，只有往北走才會經過兩條河流。不過前面的兩條分岔路上，分別各有一座教堂……

對不起，我也不清楚。

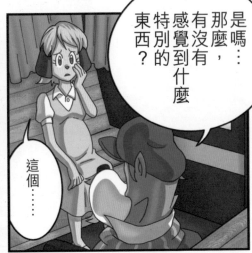

是嗎⋯⋯那麼，有沒有感覺到什麼特別的東西？

這個⋯⋯

想起來⋯⋯我聽到鐘聲之後不久，就感到耳朵有點癢⋯⋯

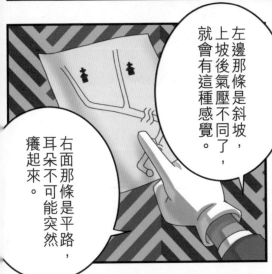

左邊那條是斜坡，上坡後氣壓不同了，就會有這種感覺。

右面那條是平路，耳朵不可能突然癢起來。

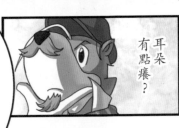

耳朵有點癢？

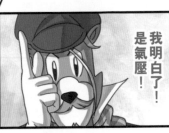

我明白了！是氣壓！

很好。

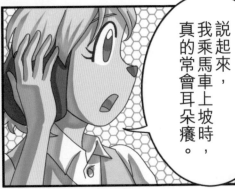

說起來，我乘馬車上坡時，真的常會耳朵癢。

82

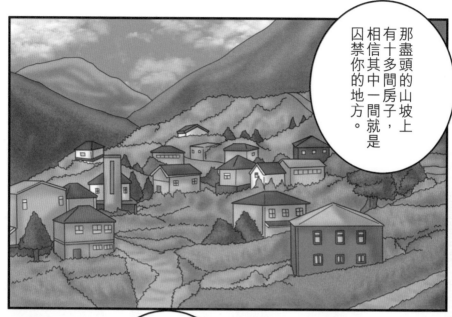

那盡頭的山坡上有十多間房子，相信其中一間就是囚禁你的地方。

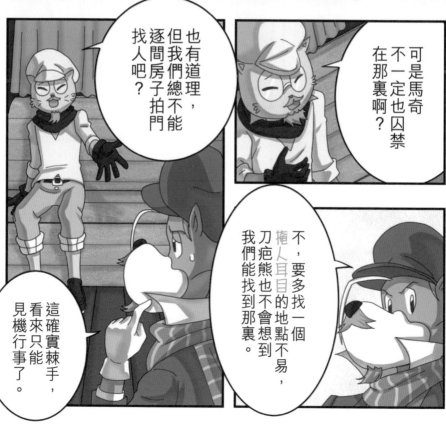

可是馬奇不一定也囚禁在那裏啊？

也有道理，但我們總不能逐間房子拍門找人吧？

不，要多找一個掩人耳目的地點不易，刀疤熊也不會想到我們能找到那裏。

這確實棘手，看來只能見機行事了。

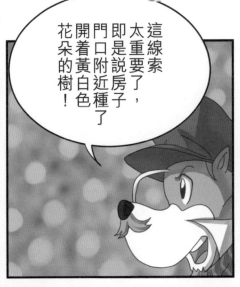

這線索太重要了，即是說房子門口附近種了開着黃白色花朵的樹！

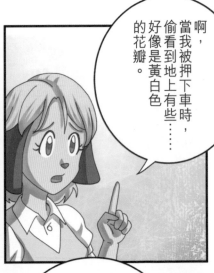

啊，當我被押下車時，偷看到地上有些，好像是黃白色的花瓣。

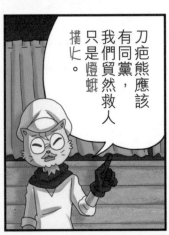

刀疤熊應該有同黨，我們貿然救人只是燈蛾撲火。

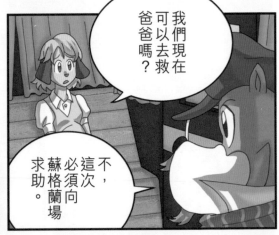

我們現在可以去救爸爸嗎？

不這次，必須向蘇格蘭場求助。

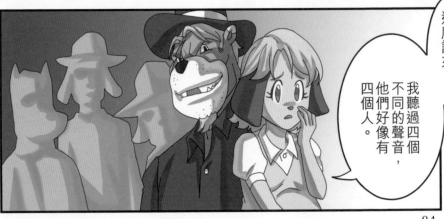

這麼說來……我聽過四個不同的聲音，他們好像有四個人。

84

蘇格蘭場

太好了，這個情報也很重要。

現在馬上趕去找李大猩。

噠噠噠……

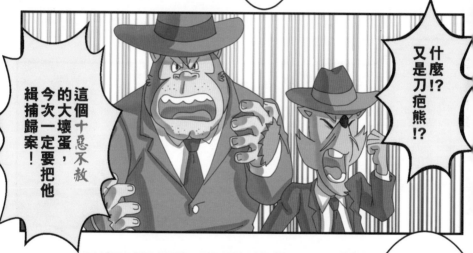

這個十惡不赦的大壞蛋，今次一定要把他緝捕歸案！

什麼!?又是刀疤熊!?

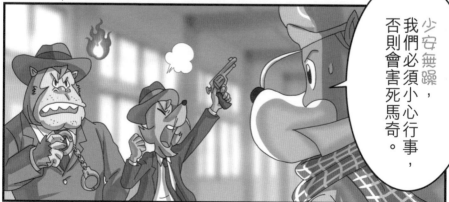

少安無躁，我們必須小心行事，否則會害死馬奇。

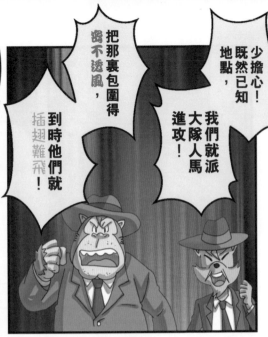

萬萬不可!

這樣會打草驚蛇,危及人質,性命。

少擔心!既然已知地點,我們就派大隊人馬進攻!

把那裏包圍得密不透風,到時他們就插翅難飛!

他們一夥只有四個人,我們加起來也是四個。

難道眼見肥肉到口都不吃嗎?

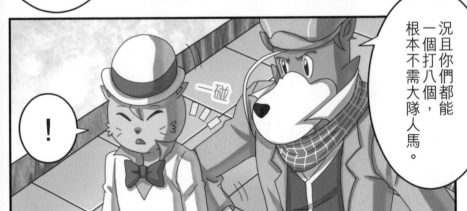

!

一碰

況且你們都能一個打八個,根本不需大隊人馬。

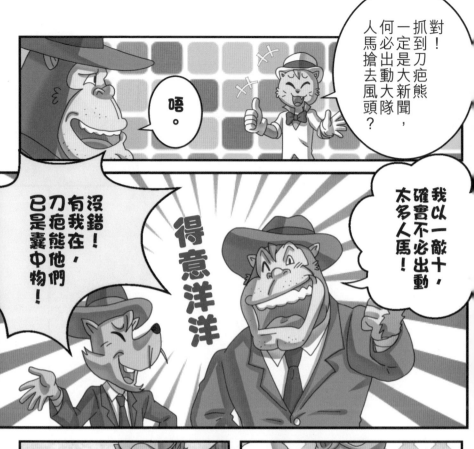

對！抓到刀疤熊一定是大新聞，何必出動大隊人馬搶去風頭？

唔。

我以一敵十，確實不必出動太多人馬！

得意洋洋

沒錯！有我在，刀疤熊他們已是囊中物！

刀疤熊見過我們四人，所以要先易容。

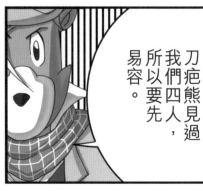

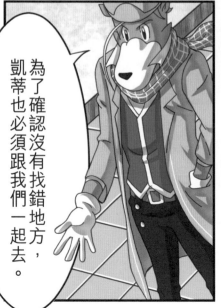

為了確認沒有找錯地方，凱蒂也必須跟我們一起去。

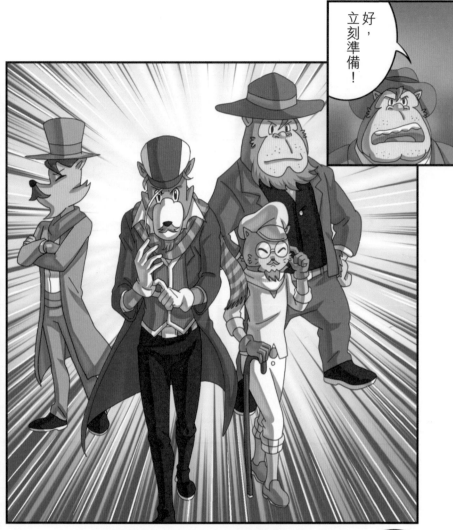

好，立刻準備！

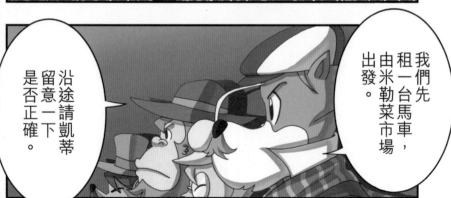

我們先租一台馬車，由米勒菜市場出發。

沿途請凱蒂留意一下是否正確。

88

噠噠噠…

是。

你先閉上眼睛，留意四周的聲音。

水聲！是這種水流的聲音！

潺潺

噠噠…

89

又有水流聲了，也是跟被擄時聽到的一樣。

很好。

噠噠噠

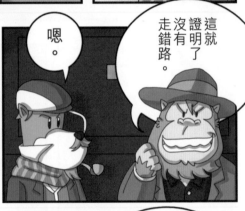

嗯。

這就證明了沒有走錯路。

別擔心，我們剛剛經過教堂，剛才未到教堂時，打過鐘了。現在你打罷鐘了。感覺一下，有沒有耳朵癢。

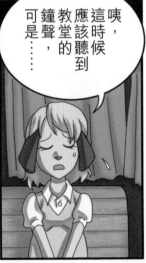

咦，這時候應該聽到教堂的鐘聲，可是……

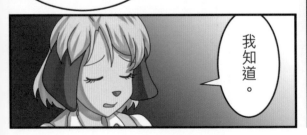

我知道。

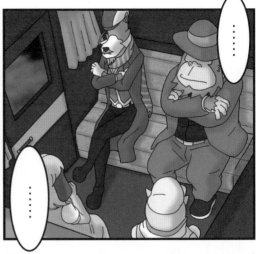

……

……

啊，耳朵癢起來了！

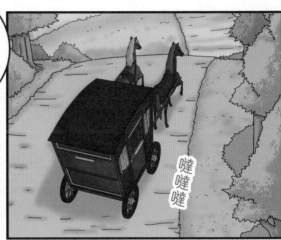

噠噠噠

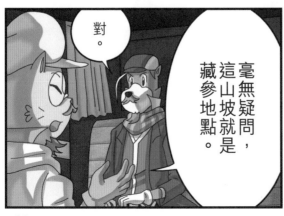

對。

毫無疑問，這山坡就是藏參地點。

真的？太好了！

什麼？

喂！山坡上怎會這麼多人!?

……

對了！今天是愛麗絲提過的煙花匯演！

！

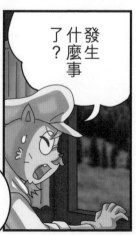

發生什麼事了？

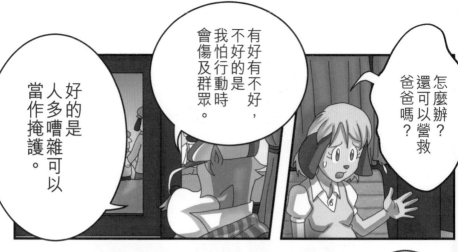

怎麼辦？還可以營救爸爸嗎？

有好有不好，不好的是我怕行動時會傷及群眾。

好的是人多嘈雜可以當作掩護。

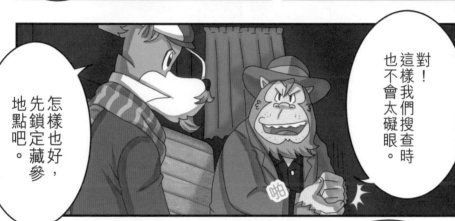

對！這樣我們搜查時也不會太礙眼。

怎樣也好，先鎖定藏參，地點吧。

噠噠噠⋯

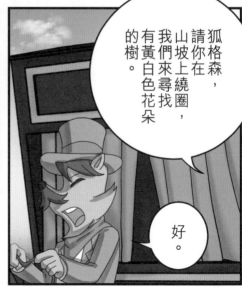

狐格森，請你在山坡上繞圈，我們來尋找有黃白色花朵的樹。

好。

噠噠噠……

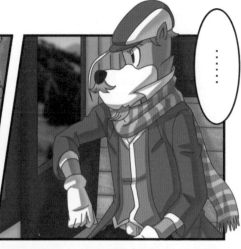

……

連黃白色的花瓣都找不到一片啊。

已經繞了數圈，都找不到有黃白色花的樹。

會不會是像花瓣的東西？

凱蒂你沒看錯吧？肯定有黃白色花瓣在地上？

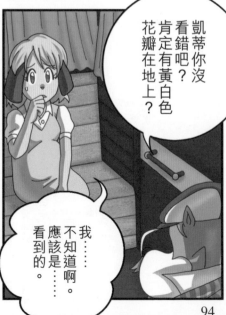

凱蒂當時被蒙着頭，看錯了也不奇怪。

我……不知道啊。應該是……看到的。

94

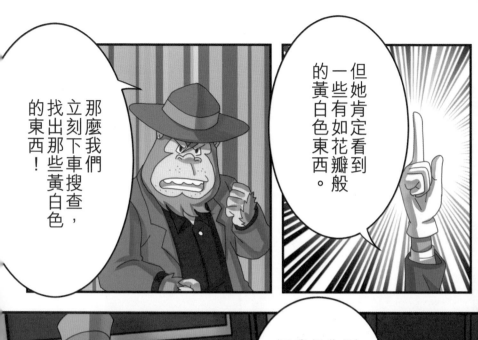

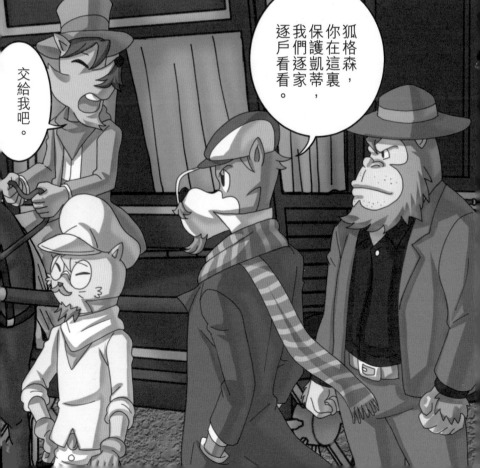

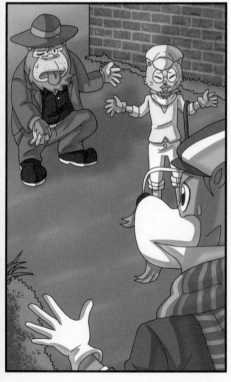

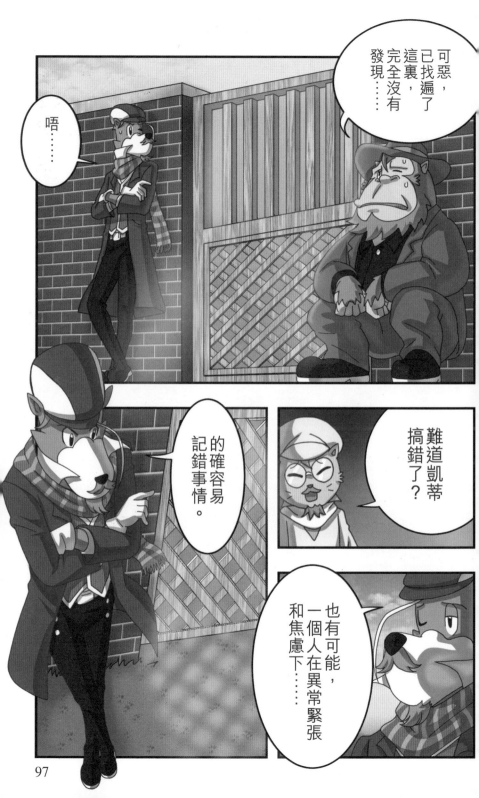

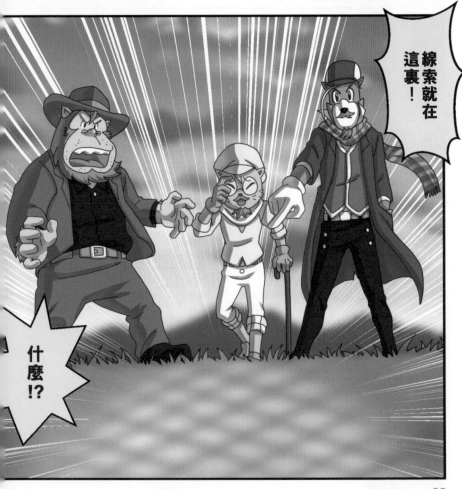

決戰刃疤熊

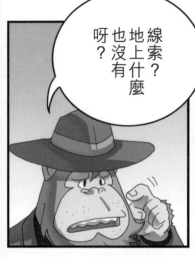

線索？地上什麼也沒有呀？

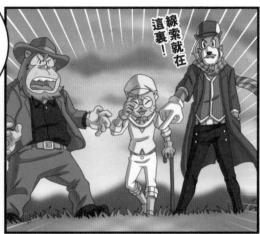

線索就在這裏！

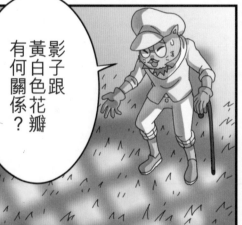

影子跟黃白色花瓣有何關係？

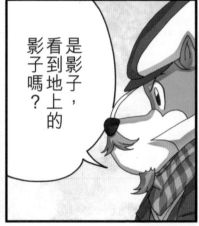

是影子，看到地上的影子嗎？

嘿，還不明白嗎？跟我過來吧。

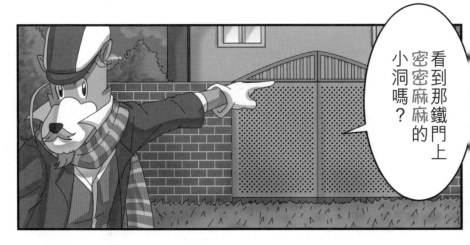

看到那鐵門上密密麻麻的小洞嗎？

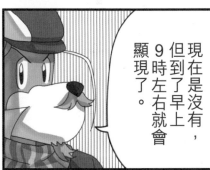

現在是沒有，但到了早上9時左右就會顯現了。

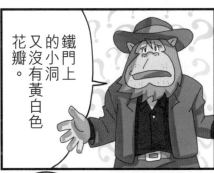

鐵門上的小洞又沒有黃白色花瓣。

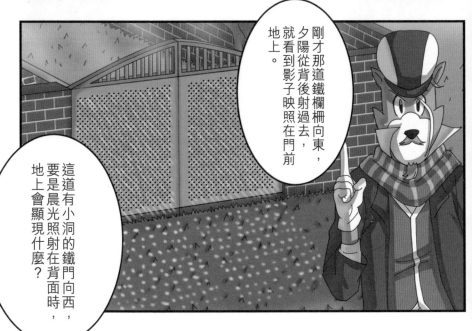

剛才那道鐵欄柵向東，夕陽從背後射過去，就看到影子映照在門前地上。

這道有小洞的鐵門向西，要是晨光照射在背面時，地上會顯現什麼？

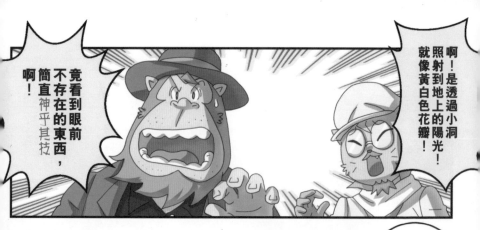

啊！是透過小洞照射到地上的陽光！就像黃白色花瓣！

竟看到眼前不存在的東西，簡直神乎其技啊！

我們現在該怎麼辦？

只要細心觀察，再加適當想像就能看出來了。

你在這裏把風，我和李大猩去探聽一下。

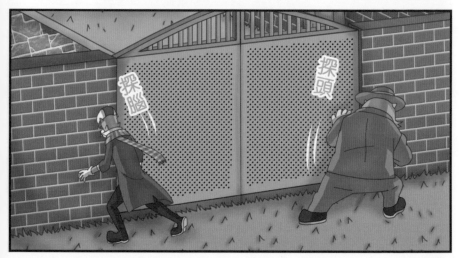

探腦

探頭

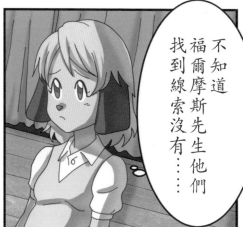

不知道福爾摩斯先生他們找到線索沒有⋯⋯

呵欠～～

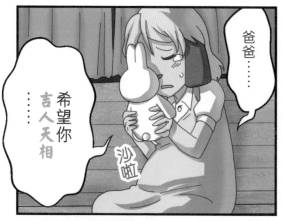

爸爸⋯⋯

⋯⋯希望你吉人天相

沙啦

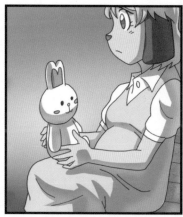

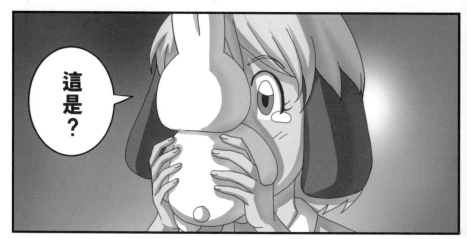

這是？

怎樣，情況如何？

估計關在房內。

這屋子沒有後門，是個**易守難攻**的地方。

客廳中打撲克牌，刀疤一熊坐在角，大漢在擦手槍則。

有三個。

那麼馬奇呢？沒看到他嗎？

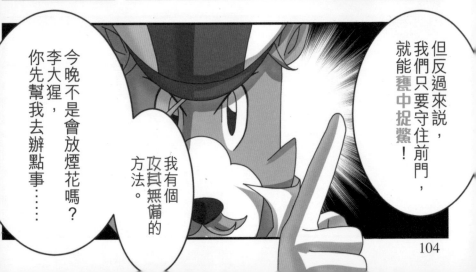

但反過來說，我們只要守住前門，就能**甕中捉鱉**！

今晚不是會放煙花嗎？李大猩，你先幫我去辦點事⋯⋯

我有個攻其無備的方法。

104

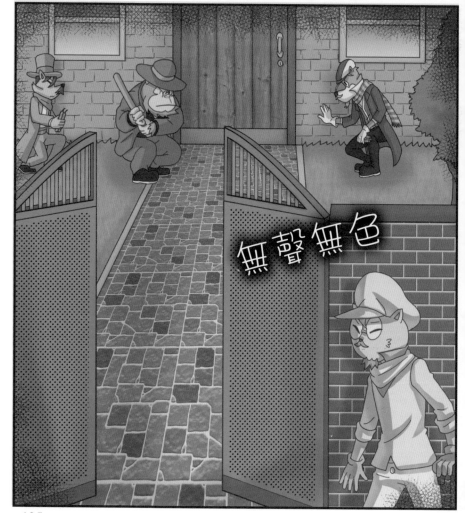

無聲無色

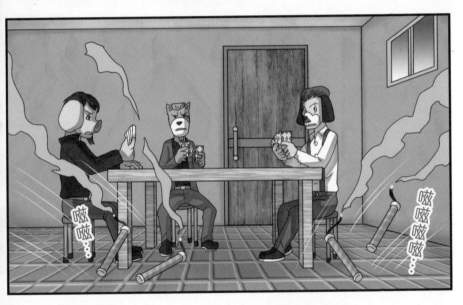

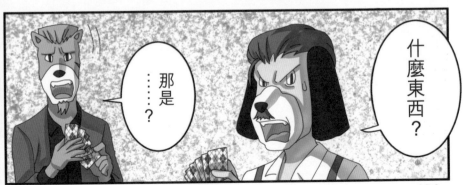

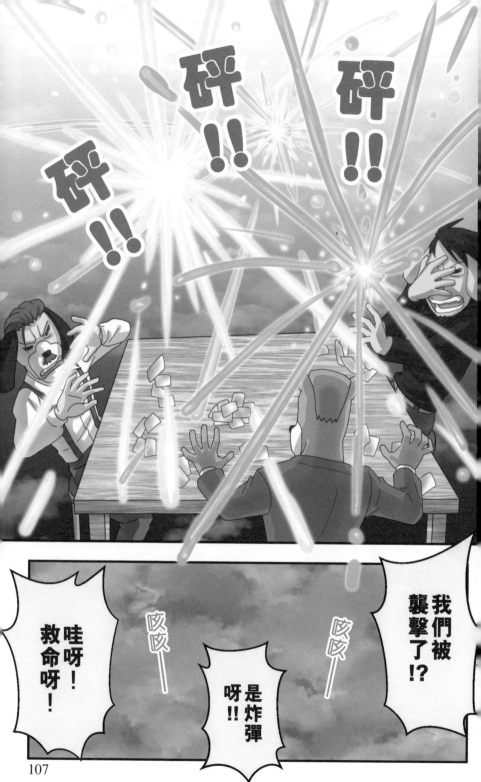

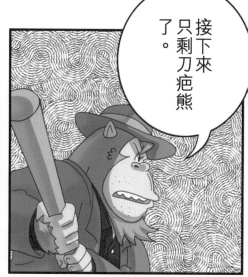

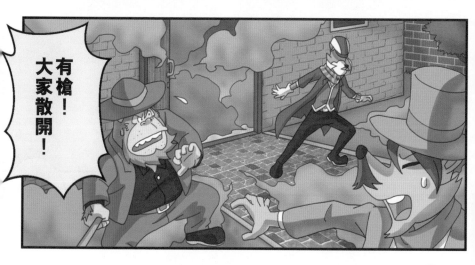

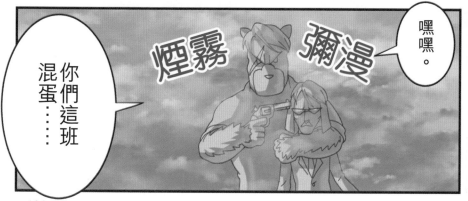

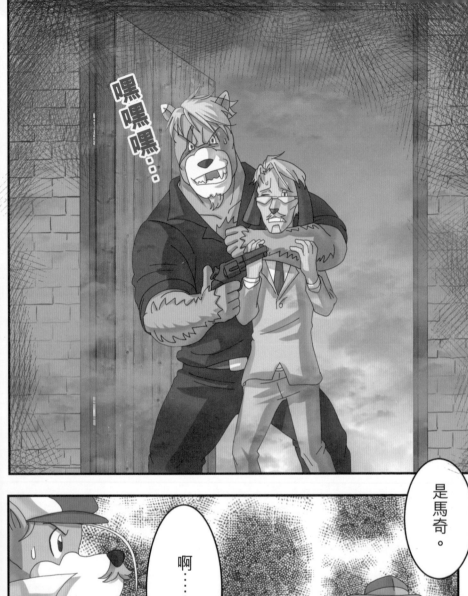

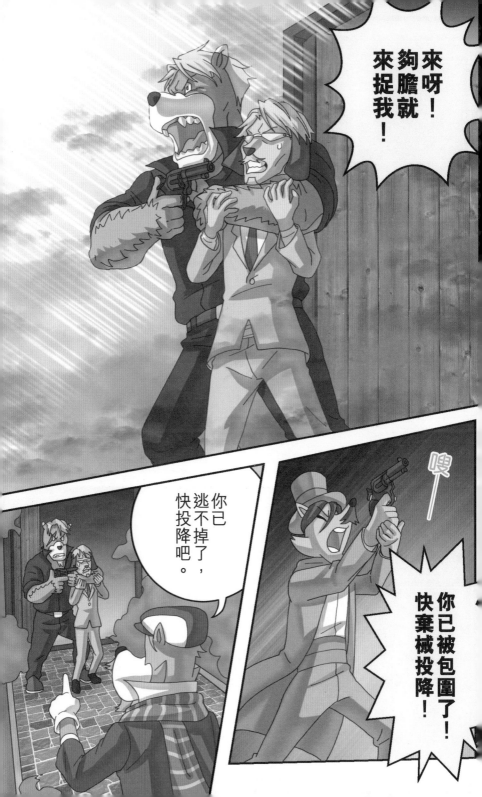

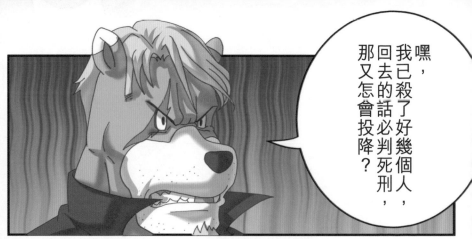

嘿，我已殺了好幾個人，回去的話必判死刑，那又怎會投降？

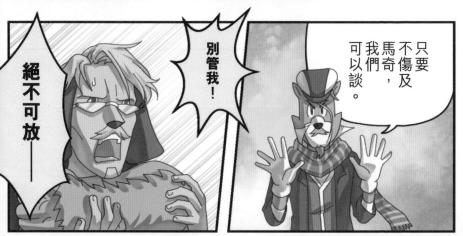

只要不傷及馬奇，我們可以談。

別管我！

絕不可放——

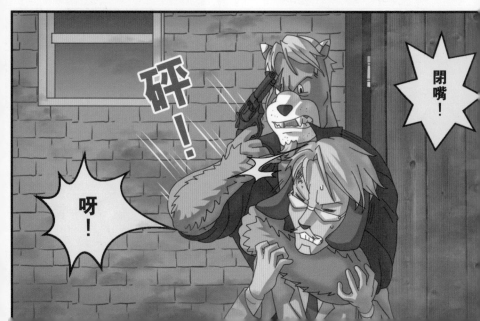

砰！

呀！

閉嘴！

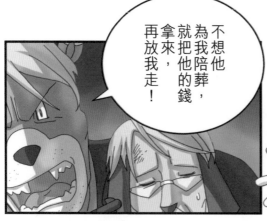

不想他為我陪葬，就把他的錢拿來，再放我走！

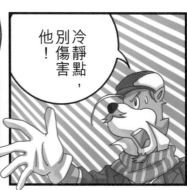

冷靜點，別傷害他！

哼！

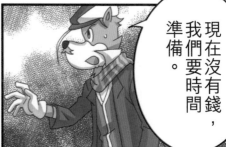

現在沒有錢，我們要時間準備。

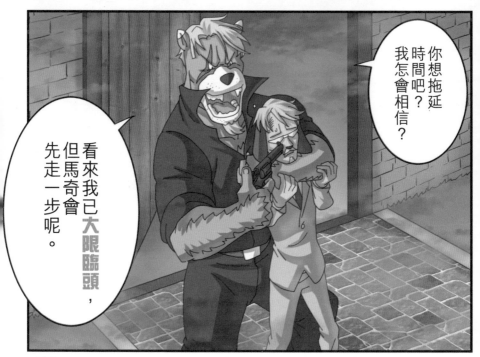

你想拖延時間吧？我怎會相信？

看來我已**大限臨頭**，但馬奇會先走一步呢。

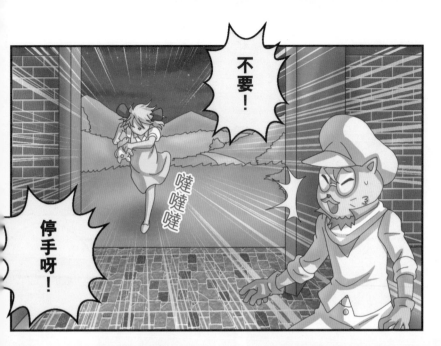

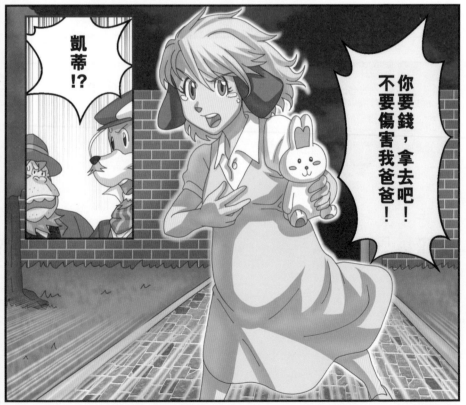

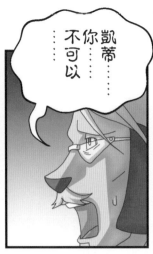

凱蒂……你……你……不可以……

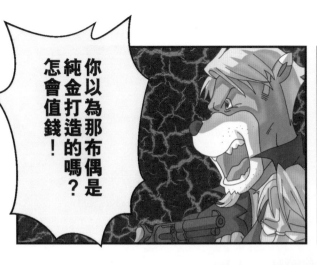

你以為那布偶是純金打造的嗎？怎會值錢！

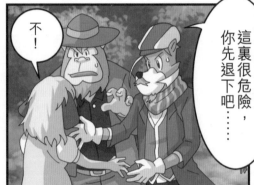

這裏很危險，你先退下吧……

不！

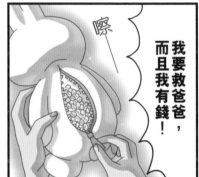

我要救爸爸，而且我有錢！

際

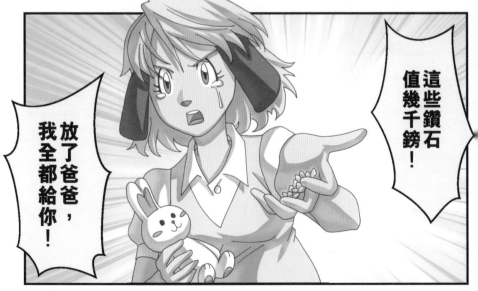

這些鑽石值幾千鎊！

放了爸爸，我全都給你！

115

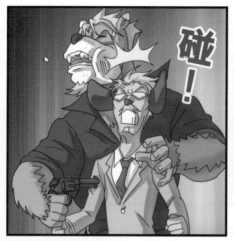

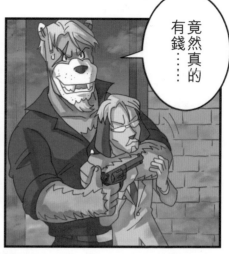

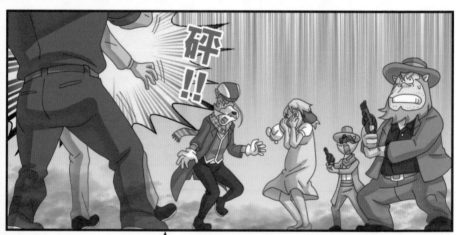

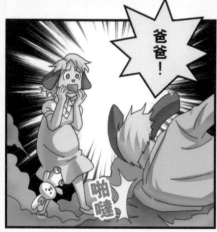

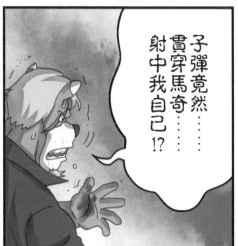

子彈竟然……貫穿馬奇……射中我自己⁉

什麼……？

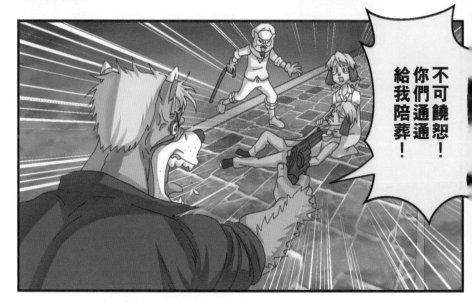

不可饒恕！你們通通給我陪葬！

休想！

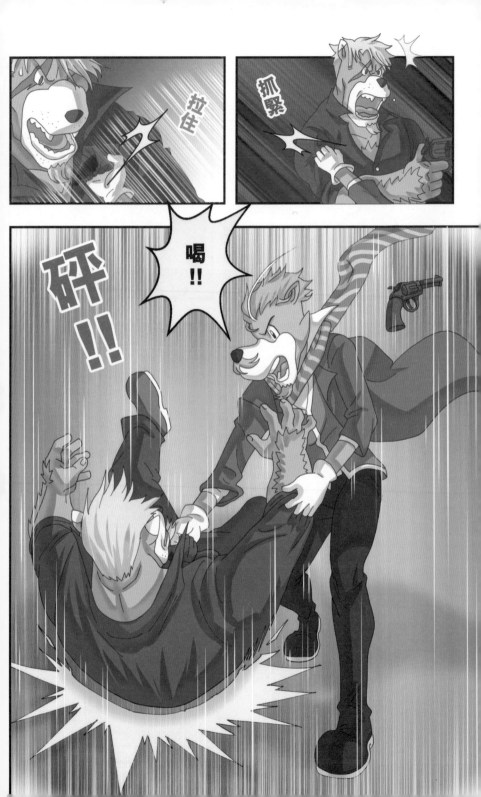

可惡！

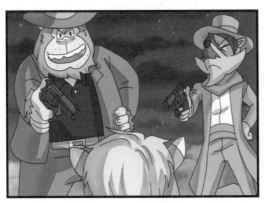

這次真的完了……

嗚…

不！爸爸我愛你，你不能死！我每年生日，你還得送布偶給我！

爸爸……

對不起……是我連累了你。

放心，你爸爸沒被傷及要害，不會有生命危險。

真的!?

太好了……

爸爸！

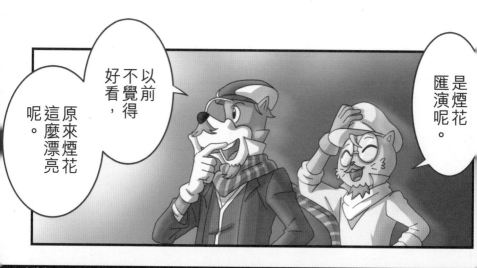

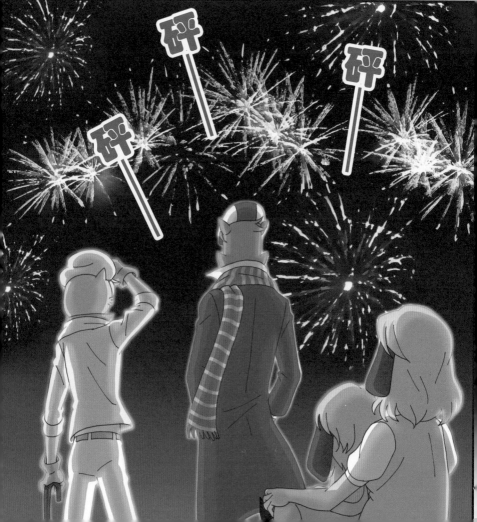

馬奇已沒大礙，很快就能出院了。

貝格街

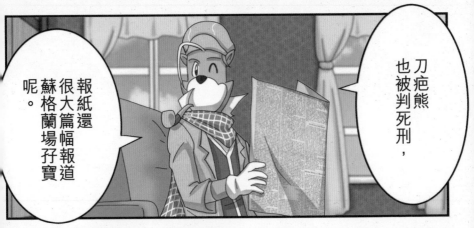

報紙還很大篇幅報道蘇格蘭場孖寶呢。

刀疤熊也被判死刑，

但這次反倒令馬奇父女冰釋前嫌，真是壞事變好事呢。

但那布偶居然暗藏鑽石，馬奇真的不脫騙子本色，把我們也騙了。

122

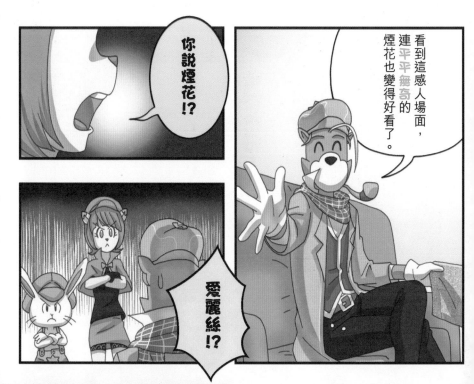
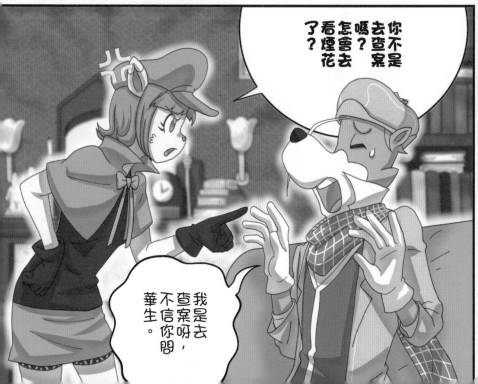

一文不值

P.71

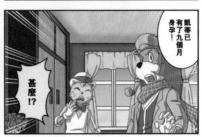

一文錢是古代貨幣最低單位，形容事物毫無價值。

例句：這幅價值不菲的名畫意外被弄污後，變得一文不值了。

一畫

有不少關於金錢的成語，你懂得以下幾個嗎？（請填上空格）

招財進□	紙醉□迷	□可敵國	腰纏萬□
富□榮華	□大氣粗	一□如洗	身無分□

十惡不赦

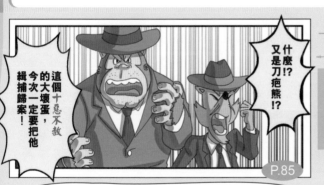

P.85

例句：這個十惡不赦的殺人犯，終於被判終身監禁，實在罪有應得！

十惡是中國古代十條不會獲得赦免的重罪，這裏形容罪大惡極，不可饒恕。

二畫

右面四個成語都與「惡」有關，請在空格上填上正確的答案。

惡貫□□	□□惡極
無惡□□	□□怕惡

大限臨頭

所謂大限即是生命盡頭，意思是死期已到。

例句：那個士兵落在恐怖分子手中，看來他已大限臨頭。

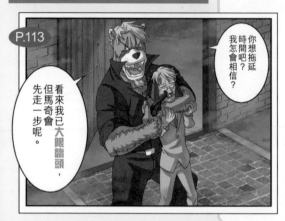

P.113

看來我已大限臨頭，但馬奇會先走一步呢。

你想拖延時間吧？我怎麼會相信？

大限臨頭

道 □ □ 説

□
□

以上是一個以四字成語來玩的語尾接龍遊戲，大家懂得如何接上嗎？（請填上空格）

□
四

三畫

不出所料

例句：今天的比賽強弱懸殊，結果不出所料，主隊大勝三比零。

沒有超出自己的預測，表示事情早在預料之中。

果然不出所料！

P.48

以下四個成語全部缺了一個字，請從「層、知、意、其」中選出適合的字補上。

不得□所

□出不窮

不□所出

出乎□料

四畫

126

平平無奇

例句：那人外表平平無奇，想不到竟然是曾奪得諾貝爾獎的著名科學家。

意思是非常平淡，沒有甚麼特別之處。

P.123

看到這感人場面，連平平無奇的煙花也變得好看了。

以下四個成語前半都是疊字，你懂得把它們連接起來嗎？

沾沾 •　　•有禮

楚楚 •　　•如生

彬彬 •　　•自喜

栩栩 •　　•可憐

五畫

乍暖還寒

P.29

別擔心，這幾天乍暖還寒，很快就有大量感冒患者來找你了。

形容初春時期天氣冷熱不定，依舊帶有幾分寒意。

以下十二個調亂了的字，本來是三個形容天氣的成語。你懂得把它們還原嗎？

寒清凍調
天雨地順
氣天風朗

我的答案：

① _____

② _____

③ _____

例句：在乍暖還寒的日子，記得要帶備外套出門，以防萬一。

五畫

別無二致

他用的方法……

你一向神出鬼沒，他是怎樣找到的？

與你當年別無二致。

P.64

例句：她們兩人的觀點別無二致，難怪投票時取態一樣。

二致是不一致的意思，形容兩者完全一樣，沒有不一致的地方。

下三個成語都是「～無二～」，請從「天、言、日、心、用、價」中選出適當的字填上空格。

□無二□　　□無二□　　□無二□

袖手旁觀

例句：當幾個流氓對一位老伯拳打腳踢的時候，在場群眾竟然都袖手旁觀，沒有一人出手相救。

以下四個成語中隱藏了另一個四字成語，你懂得把它找出來嗎？（請圈出答案，但只許在每個成語中圈出一個字。提示：答案的第一個字，並不在第一個成語中。）

把雙手藏在袖子裏，比喻置身事外，不會伸出援手。

好吧。

既然你心意已決，我也不能袖手旁觀。

P.72

袖手旁觀
眉清目秀
判若兩人
樹大招風

視若無睹

形容對眼前事物漠不關心，好像沒看見一樣。

視若無睹…

P.09

例句：對於社會上的不平事，如果現在選擇視若無睹，當影響到你的時候才申訴就太遲了。

十一畫

「若」有比喻之意，這裏有八個「～若～～」式的成語，你能從「觀火、金湯、木雞、無人、罔聞、懸河、游龍、冰霜」中選出適當的詞語填在空格上嗎？

| 置若□□ | 旁若□□ | 冷若□□ | 呆若□□ |
| 洞若□□ | 口若□□ | 固若□□ | 矯若□□ |

例句：那位精明的老闆知道敵對公司派了間諜來刺探自己的計劃，就將計就計故意讓他把假情報帶了回去。

將計就計

以下四個成語，跟「將計就計」都是第二、第四個字相同，試從「仁、爾、有、牙」中選出正確的答案填在空格上。

十一畫

以□還□
求□得□
出□反□
應□盡□

「就」有依循之意，就着對方的計策，反過來加以利用。

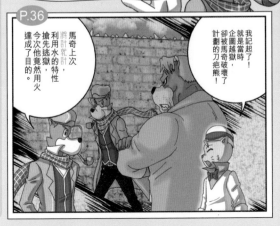

P.36

我就記起了！企圖越獄當時的馬奇卻被刀疤熊破壞了計劃！

將計就計利用水的特性今次他搶先逃獄竟然用火達成了目的。

偷梁換柱

也寫作「偷樑換柱」。

兵法三十六計之一，比喻暗中以假換真，以劣代優，從而欺騙別人。

啊。

不可以石灰粉可不可以燃燒

P.55

他們偷梁換柱，所以沒錯，換成了可燃性很高的麵粉。

例句：近年價格便宜的網上購物盛行，可是缺乏監管，商品很容易被偷梁換柱，令消費者買到假貨，得不償失。

以下四個均是出自三十六計的成語，請從「引、調、反、罵」中選出正確答案填在空格上。

指桑□槐
□虎離山
拋磚□玉
□客為主

十一畫

密密麻麻

例句：今晚是每年一度出現英仙座流星雨的日子，夜空中佈滿了密密麻麻的星光，非常美麗。

看到那鐵門上密密麻麻的小洞嗎？

P.101

形容又多又密，非常密集的意思。

右面有四個疊字成語，你懂得把正確答案連在一起嗎？

戰戰　浩浩　渾渾　朝朝
　·　　·　　·　　·
　·　　·　　·　　·
兢兢　噩噩　暮暮　蕩蕩

十一畫

探頭探腦

P.102

例句：不要在銀行門口探頭探腦，否則很容易會被誤以為是賊人的。

探		碧		
頭	破	流		
探		丹	張	
腦		直		快
		結		

探的意思是頭或身體向前伸出，形容鬼鬼祟祟地伸頭窺看。

以上由「探頭探腦」發展出來的成語，你懂得多少個？（請填上空格）

掩人耳目

例句：疑兇在犯案現場製造了很多假證據，企圖掩人耳目，可是最終也逃不過大偵探的法眼。

遮掩着別人的耳朵和眼睛，比喻以假象迷惑對方。

P.83

可是馬奇不一定也囚禁在那裏啊？

不，要多找一個掩人耳目的地點不易，刀疤熊也不會想到我們能找到那裏。

右面四個成語都與「目」有關，請填上空格，完成這個「十」字形填字遊戲吧。

	賞			
	滿	目	法	
	人			

圖謀不軌

例句：選舉期間，大批警察在票站外嚴陣以待，防止有人圖謀不軌，影響投票結果。

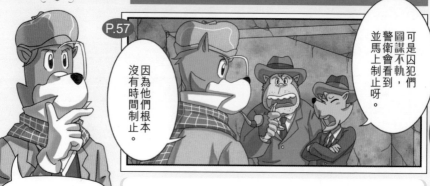

P.57

因為他們根本沒有時間制止。

可是囚犯們圖謀不軌，警衛會看到，並馬上制止呀。

十四畫

不軌的意思是違反規則，全句解作陰謀策劃不法之事。

以下四個成語中的「圖」字均有謀求的意思，請在空格填上正確答案。

發奮圖□　　勵精圖□

唯□是圖　　感恩圖□

阻延對方士兵進軍的計策，意即用計拖延時間。

緩兵之計

太太了呀。
你明明說過已交給房東

甚麼？你上個月還未交租？

例句：那個野心勃勃的領袖，答應和平談判只是緩兵之計，其實已在準備更龐大的侵略計劃。

以下四個成語中隱藏了另一個四字成語，你懂得把它找出來嗎？（請圈出答案，但只許在每個成語中圈出一個字。提示：答案的第一個字，並不在第一個成語中。）

福爾摩斯先生。

那……只是隨便說說罷了。緩兵之計嘛……

十五畫

緩兵之計
入木三分
皆大歡喜
草菅人命

P.31

銷聲匿跡

P.35

消除聲音隱匿蹤跡,把自己隱藏起來不再公開露面。

更有個叫刀疤熊的囚犯,在爆炸後銷聲匿跡。

十五畫

例句:她本來是風靡全球的頂級偶像,但三年前宣佈結婚後突然銷聲匿跡,自此再沒有關於她的消息了。

右面十二個調亂了的字本來是三個四字成語,都有隱藏起來的意思。你懂得把它們還原嗎?

打晦龍韜
藏扮養喬
虎裝臥光

我的答案:

① _____

② _____

③ _____

燈蛾撲火

飛蛾有喜歡靠近光的特性,故會撲向火中,是自取滅亡的意思。

我們貿然救人只是燈蛾撲止。

刀疤熊應該有同黨,

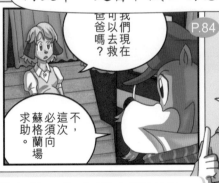

P.84

我們現在可以去救爸爸嗎?

這次向蘇格蘭場求助必不可。

十六畫

以下幾個跟昆蟲有關的成語,你可以填上正確答案嗎?

| 螳臂 □ □ | 金蟬 □ □ |
| 蜻蜓 □ □ | 囊螢 □ □ |

例句:他知道單身赴會有如燈蛾撲火,但為了報仇已置生死於度外。

四字成語遊戲答案

答案以紅色字表示。

P.126

不得**其**所
層出不窮
不**知**所出
出乎**意**料

P.127

沾沾 → 自喜
楚楚 → 可憐
彬彬 → 有禮
栩栩 → 如生

1 天寒地凍
2 風調雨順
3 天朗氣清

P.128

心無二**用**
天無二**日**
言無二**價**

袖手旁觀
眉清目秀
判若兩人
樹大招風
答案：兩袖清風

P.125

招財進**寶**
紙醉**金**迷
富可敵國
腰纏萬**貫**
富**貴**榮華
財大氣粗
一**貧**如洗
身無分**文**

惡貫**滿盈**
無惡**不作**
罪大惡極
欺善怕惡

答案

P.126

大限臨頭
頭
是
道**聽途**說
三
道
四

134

答案

P.131

探頭探腦
碧血丹心
破
流
張口結舌
心直口快

賞心悦目
琳瑯滿目
（琅）
目中無人
無法紀

P.129

置若罔聞
旁若無人
冷若冰霜
呆若木雞
洞若觀火
口若懸河
固若金湯
矯若游龍

以牙還牙
求仁得仁
出爾反爾
應有盡有

P.130

指桑罵槐
調虎離山
拋磚引玉
反客為主

戰戰　浩浩　渾渾　朝朝
兢兢　噩噩　暮暮　蕩蕩

螳臂當（擋）車
蜻蜓點水
金蟬脱殼
囊螢映（積）雪

P.132

發奮圖強
唯利是圖
勵精圖治
感恩圖報

緩兵之計
入木三分
皆大歡喜
草菅人命
答案：草木皆兵

P.133

1 韜光養晦
2 藏龍臥虎
3 喬裝打扮

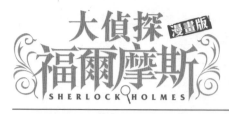

大偵探 漫畫版 福爾摩斯 SHERLOCK HOLMES

第5集　逃獄大追捕II

原著人物：柯南・道爾
（除主角人物相同外，本書故事全屬原創，並非改編自柯南・道爾的原著。）

原著&監製：厲河　　　　**人物造型：余遠鍠**

漫畫：月牙

總編輯：陳秉坤　　編輯：羅家昌

設計：葉承志、麥國龍、黃皓君

出版
匯識教育有限公司
香港柴灣祥利街9號祥利工業大廈2樓A室

承印
天虹印刷有限公司
香港九龍新蒲崗大有街26-28號3-4樓
電話：(852)3551 3388　　傳真：(852)3551 3300

發行
同德書報有限公司
九龍官塘大業街34號楊耀松（第五）工業大廈地下

第二次印刷發行

翻印必究
2019年9月

想看《大偵探福爾摩斯》的
最新消息或發表你的意見，
請登入以下facebook專頁網址。
www.facebook.com/great.holmes

Printed and published in Hong Kong.
ISBN : 978-988-78644-7-9
港幣定價：$60
台幣定價：$270
若發現本書缺頁或破損，請致電25158787與本社聯絡。

網上選購方便快捷　　購滿$100郵費全免
詳情請登網址 www.rightman.net